DESIGN IDEA 100

展開・
バリエーション

Development/Variation

BNN
Bug News Network

DESIGN IDEA
100

グラフィックデザインのひきだしを増やすための、
優れたデザイン事例をテーマごとに収録したビジュアル資料集のシリーズです。

［略号表記について］
制作者クレジットにおいて、以下の略号を用いています。

CL：クライアント
DF：デザイン制作会社
CD：クリエイティブディレクター
AD：アートディレクター
D：デザイナー
PH：フォトグラファー
IL：イラストレーター
CW：コピーライター
ED：エディター
CP：クリエイティブプロデューサー
P：プロデューサー
PL：プランナー
PM：プロジェクトマネージャー
PR：広報
CM：クライアントマネージャー
DIR：ディレクター
PD：プロダクトディレクター
M：モデル
HM：ヘアメイク
A：エージェンシー
AE：アカウントエグゼクティブ

［おことわり］
・制作者クレジットや作品についての詳細は、各作品提供者からの情報をもとに作成しています。
・本書に掲載されている制作物は、すでに終了しているものもございます。ご了承ください。
・各制作会社、デザイン事務所などへの、本書に関するお問い合わせはご遠慮ください。

はじめに

広告、商品パッケージ、販促物、ロゴによるアイデンティティなど、
さまざまなグラフィック表現における、ビジュアル展開とバリエーションの事例集です。
近年に制作された作品から、ブランドや企業、イベントなどの認知度向上に寄与し、
視線を勝ち取る優れたデザインを100以上紹介。
ターゲット設定やデザインコンセプトについての制作者によるコメントを掲載し、
背景やアイデアの源泉を明らかにします。

展開・バリエーションの分類は以下になります。作品紹介ページにタグとして記載しました。

［色］　［形］　［絵］　［写真］　［模様］　［文字］　［線］　［大小］

ビジュアル展開やバリエーションを上手に利用することで、
視覚的なインパクトを高めることが可能となります。
また異なるメディアや状況に合わせてデザインを調整し、
最適な形で情報を伝達することができます。

本書がデザインする上でのヒントがつまった一冊として、
みなさまのクリエイティブ活動の一助となりましたら幸いです。
本書への掲載にご協力いただきましたアートディレクター、デザイン制作会社、
企業、関係者の方々に、心より御礼申し上げます。

目次

分類 作品ナンバー	色	形	絵	写真	模様	文字	線	大小
No.21						p50		
No.22	p52				p52			
No.23		p54						
No.24	p56	p56		p56				
No.25			p58	p58		p58		
No.26						p60, p62		
No.27	p64		p64					
No.28			p66	p66				
No.29				p68				
No.30	p70			p70				
No.31				p72		p72		
No.32				p74				
No.33			p76					
No.34	p78				p78	p78		
No.35		p80						
No.36	p82				p82			
No.37	p84		p84					
No.38	p86	p86						
No.39	p88	p88						
No.40		p90						

分類 作品ナンバー	色	形	絵	写真	模様	文字	線	大小
No.41		p92			p92			
No.42	p94	p94						
No.43		p96	p96					
No.44						p98	p98	
No.45		p100						
No.46	p102	p102						
No.47						p104		
No.48		p106				p106	p106	
No.49	p108	p108				p108		
No.50		p110					p110	
No.51	p112				p112			
No.52	p114	p114						
No.53		p116						p116
No.54	p118	p118						
No.55		p120						
No.56						p122		
No.57				p124				
No.58			p126					
No.59	p128			p128				
No.60		p130		p130				

分類 作品ナンバー	色	形	絵	写真	模様	文字	線	大小
No.61	p132	p132						
No.62				p134		p134		
No.63				p136				
No.64	p138	p138		p138				
No.65		p140		p140				
No.66	p142			p142				
No.67	p144			p144				
No.68			p146					
No.69	p148		p148			p148		
No.70	p150		p150					
No.71			p152	p152				
No.72						p154		
No.73	p156		p156			p156		
No.74	p158				p158			
No.75	p160	p160						
No.76	p162					p162		
No.77	p164	p164						
No.78	p166			p166				
No.79	p168			p168				
No.80						p170		

分類 / 作品ナンバー	色	形	絵	写真	模様	文字	線	大小
No.81	p172		p172					
No.82			p174					
No.83			p176					
No.84	p178					p178		
No.85			p180				p180	
No.86	p182			p182				
No.87	p184	p184						
No.88					p186			
No.89		p188						
No.90			p190					
No.91			p192		p192			
No.92	p194	p194						p194
No.93		p196	p196	p196				
No.94	p198			p198				
No.95		p200						
No.96		p202						p202
No.97					p204		p204	p204
No.98						p206	p206	
No.99	p208	p208						
No.100	p210	p210						

作品ナンバー 分類	色	形	絵	写真	模様	文字	線	大小
No.101					p212			
No.102	p214	p214			p214			
No.103	p216						p216	
No.104	p218							
No.105		p220			p220			
No.106		p222						
No.107					p224			
No.108	p226							
No.109		p228			p228			
No.110		p230		p230				
No.111			p232, p234					

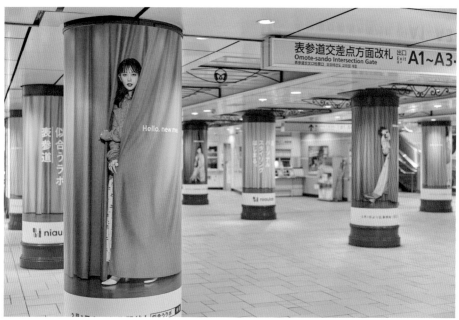

 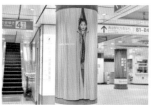 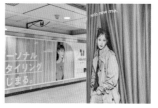

No. **1** 〈 写真 ╳ 色 〉

「niaulab by ZOZO」のカラフルなロゴと連動した演出でコンセプトを表現

ZOZO初のリアル店舗であり、超パーソナルスタイリングサービスを提供する「niaulab by ZOZO」のオープンを告知する表参道駅ジャック広告。グラフィックは店舗のコンセプトである「試着室に飛び込む」をテーマに、本田翼さんとカーテンでバリエーションを制作。カラフルなロゴと連動したカーテンから、本田翼さんが様々なスタイリングで現れる演出により、サービスの楽しさとプロにスタイリングしてもらうことに対する期待感を表現している。

Target：表参道を通る全ての人々、ファッションを楽しんでいる人々
CL：ZOZO　DF：DE　CD：大久保真登（ZOZO）、柴田賢蔵（DE）　AD：小野奈々（ZOZO）、森住和雅（ZOZO）
D：須野崎恵美（ZOZO）、芳賀嵩大（DE）　PH：山崎彩央　レタッチャー：津金卓也

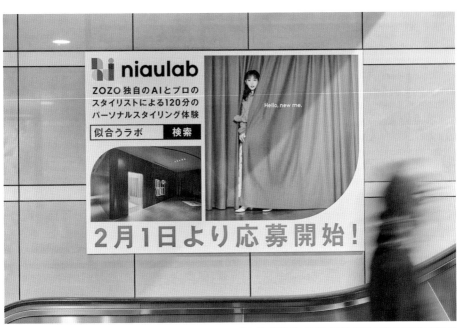

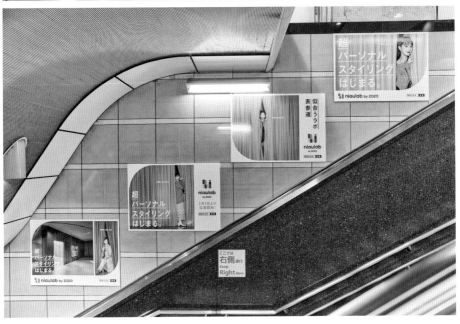

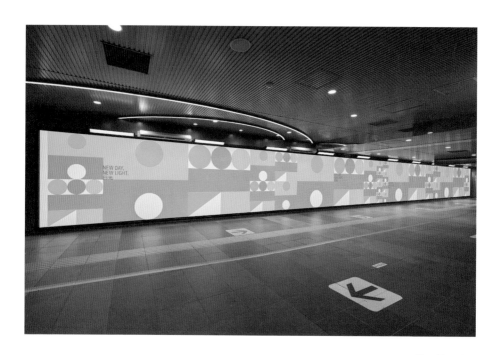

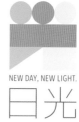

NEW DAY, NEW LIGHT.
日光

2 ─〈 形 ╳ 色 ╳ 絵 〉─

「新しい日光」を発信するブランディング展開

日光のまだ知られていない新しい楽しみ方を紹介したり、市民と共創していくプロジェクトのVI。ロゴは、日光のこれからを照らすシンボルとして「光」をシンボライズしている。日本の伝統色から、若々しく華やかな3色を設定。豊かな自然を若草色、華やかな歴史を桜色、賑わう文化を若芽色に。ルートマップは日光に住む動物や建造物、伝記で扱われている聖獣をモチーフに。また銭湯でイベントを開くなど、幅広い展開で日光の新しい魅力を追求している。

Target：首都圏を中心に、観光・移住定住への関心が高い人々。日光市民
CL：日光市　DF：THE OCTOPUS、たきコーポレーション　AD：窪田 新　D：加越博仁、松本小夏、佐々木 陸
PH：大嶋慎也　IL：矢野恵司　CW：有元沙矢香　P：山下太平、成田瑠美子 、松山浩之
PL：横山 愛、冨田孝行　DIR：山本貴敏

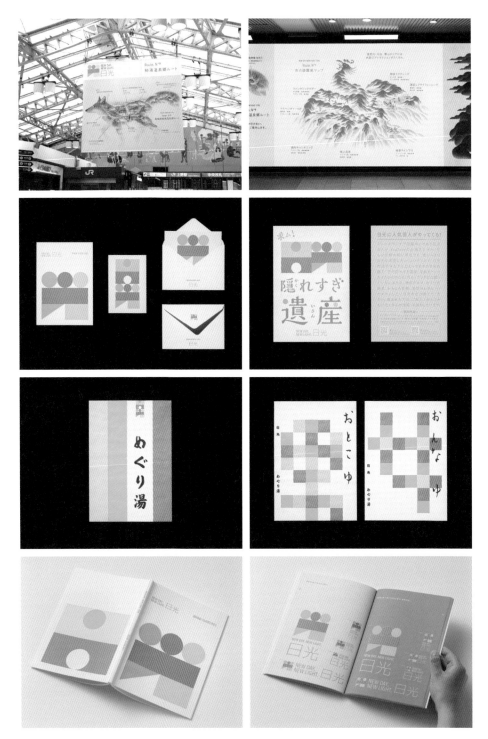

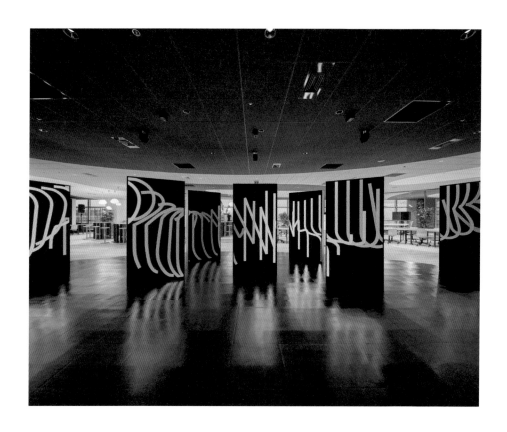

No. **3** ─〈 文字 〉─

空間やツールに合わせ、多様に変形するロゴマーク

大手町プレイスのウエストタワーにオープンしたワークプレイス「OPEN HUB for Smart World」のロゴデザインやサイン計画。様々な創造が入り混じる空間に合わせ、多様に変形するロゴマークを制作。文字を差し替えることでロゴマークに準じたルールで形を作成できるほか、それぞれのツールごとにロゴマーク自体も変形させ、サインや様々なグッズに展開した。

Target：NTT コミュニケーションズに勤務するスタッフ、協働する企業のスタッフ、招待するゲストなど
CL：NTT コミュニケーションズ　DF：岡本健デザイン事務所　CD：KESIKI　AD＋D：岡本 健　D：山中 港
A：FIELD MANAGEMENT EXPAND　内装設計：noiz architects　デジタルエクスペリエンス：whatever

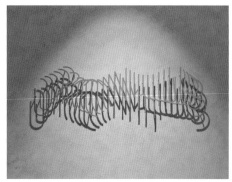

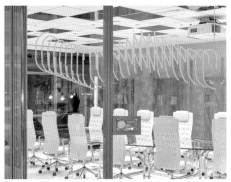

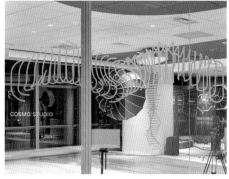

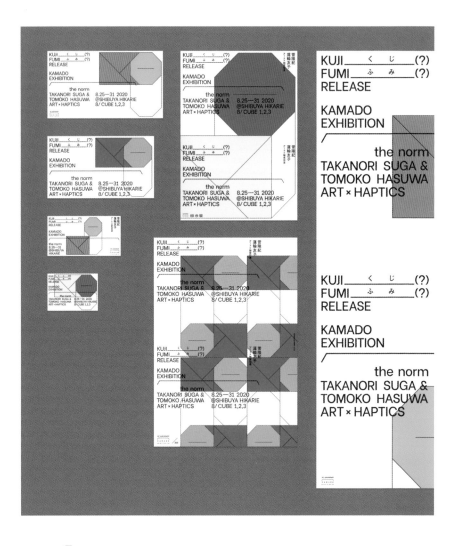

媒体や空間に合わせて図形の組み方を変える

アートマガジンの周年記念と新しいサービスをリリースするための展覧会「KAMADO EXHIBITION the norm」の宣伝美術。アートをより身近に感じてもらうために、「KUJI」「FUMI」の名前の由来でもある「くじ引き」と「手紙」を、簡略化した形で採用。媒体や空間に合わせて図形の組み方を変え、様々な模様が浮かび上がる仕掛けに。補色の組み合わせで配色している。

Target：アートが好きな人々、アート支援やコミュニティに興味のある人々
CL：KAMADO　DIR：柿内奈緒美　AD＋D：矢野恵司

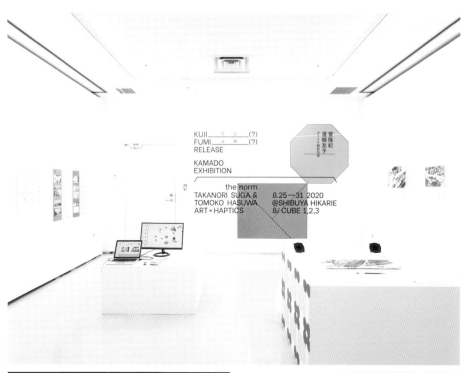

KUJI ＿＿＿ く し (?)
FUMI ＿＿＿ ふ み (?)
RELEASE

KAMADO
EXHIBITION

the norm
TAKANORI SUGA & 8.25—31 2020
TOMOKO HASUWA @SHIBUYA HIKARIE
ART × HAPTICS 8/ CUBE 1,2,3

菅 隆紀
蓮輪友子
アート×触覚百貨

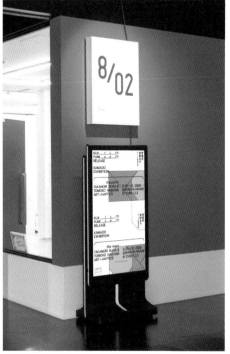

8/02

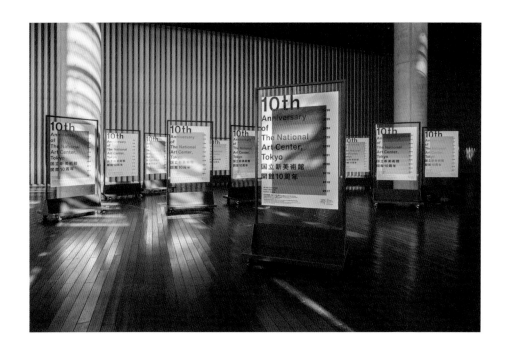

5 〈 色 〉

「未来の10色」を示す周年記念ビジュアル

国立新美術館の開館10周年記念ビジュアル（2017年制作）。「10のグラ
デーション」をコンセプトに、館と共同で「未来の10色」を決定。その
色は、創造・光・経験・希望・魅惑・愛・飛翔・挑戦・謎・ヒューマニティといっ
たテーマを持つ。それらが重なり濃度を増していくさまを通じ、10年
の軌跡、そしてこれからへの予感を描いた。四角い日の丸のようなグラ
デーションで想像力と創造力を呼び覚まし、館内外に展開して、場を作
ることを意識している。

Target：国立新美術館の来場者、アートに興味のある人々
CL：国立新美術館　DF＋AD＋D：SPREAD　印刷＋製造：株式会社美箔ワタナベ

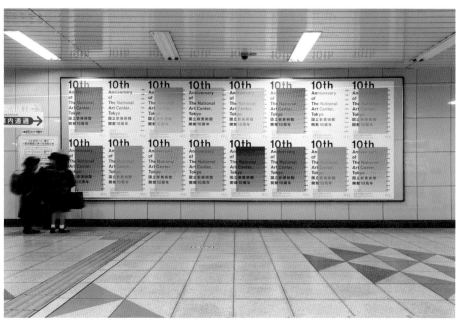

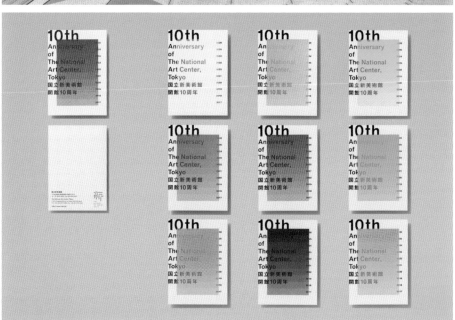

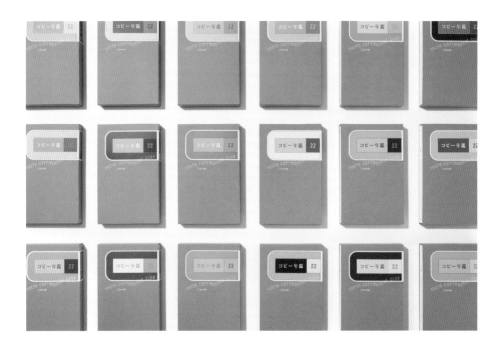

No. 6 ─⟨ 色 ⟩

「初心に戻る」60年の歴史をデザインでも振り返る

毎年の審査会を通過した優れた広告をまとめ、広く紹介する「コピー年鑑」のグラフィック。刊行60周年を迎えた2022年では、還暦の年数でもあることから「初心に戻り、賞をアップデートする」という審査コンセプトに。これにあわせてデザイン面でも、初代コピー年鑑で用いられたマークを引用して設計、展開。書籍を収める箱は22種のカラーバリエーションとなっている。

Target：コピーライター、コピーライティングに興味のある人々
CL：宣伝会議　DF：Polarno　AD：相楽賢太郎　D：金丸早紀、原田菜帆、上田さつき、千葉陸矢
PH：岡崎果歩（TCC新人賞）、北川礼生（書影）、夢 一平（審査会）
ED：尾上永晃、大塚麻里江、片岡良子、栗田雅俊、細川美和子、吉兼啓介、篠崎日向子　印刷：図書印刷

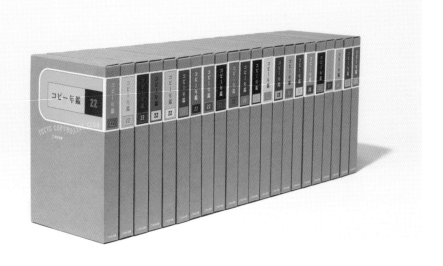

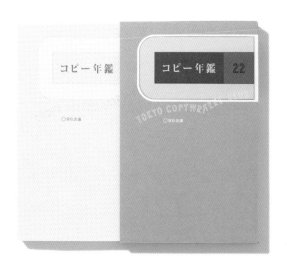

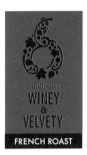

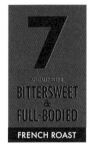

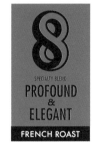

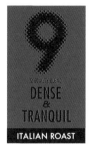

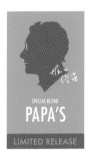

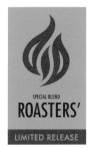

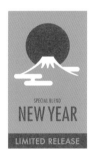

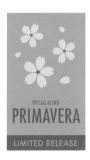

No. **7** ─〈 文字 ╳ 色 ╳ 絵 〉─

味の違いが気になるラベルデザインの明快さ

素材のポテンシャルを活かす高い焙煎技術を持つ「HORIGUCHI COFFEE」のブランディングデザイン。コーヒー豆のパッケージラベルは焙煎度を1～9の数字でナンバリングし、味の特徴をマッピング化。それぞれの風味のイメージを伝えるグラフィックとカラーで味わいを表現している。期間限定商品では季節のモチーフ、原産国別商品では各国のモチーフを国名イニシャルと組み合わせるなど、ひと目で伝わるグラフィックを展開している。

Target：コーヒー豆ごとの違いを楽しみたい来店者
CL：堀口珈琲　DF：エイトブランディングデザイン　ブランディングデザイナー：西澤明洋、清瀧いずみ

GUATEMALA

LOCATION PROCESSING

VARIETY

PANAMA

LOCATION PROCESSING

VARIETY

COSTA RICA

LOCATION PROCESSING

VARIETY

BRAZIL

LOCATION PROCESSING

VARIETY

ETHIOPIA

LOCATION PROCESSING

VARIETY

TANZANIA

LOCATION PROCESSING

VARIETY

KENYA

LOCATION PROCESSING

VARIETY

INDONESIA

LOCATION PROCESSING

VARIETY

COLOMBIA

LOCATION PROCESSING

VARIETY

PERU

LOCATION PROCESSING

VARIETY

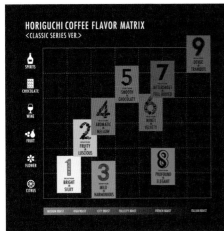

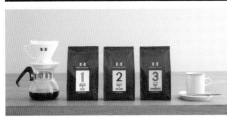

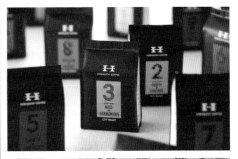

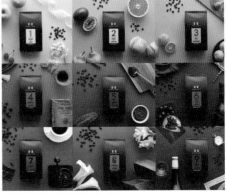

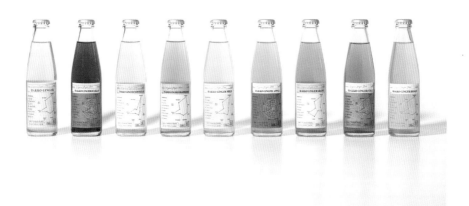

8 ─〈 形 ✕ 色 〉─

効能を表現するグラフをモチーフにラベル展開

主に北海道産素材を使って開発した発酵ヘルシードリンク「HAKKO
GINGER」のパッケージデザイン。発酵の効果があり、健康に良いとい
うことを表現するために、効能を表現するグラフをモチーフにデザイン
展開。ラベルの紙質も風合いのあるものにし、薬瓶のような雰囲気を目
指した。テイクアウト需要を見込んで、各地のイベントなどに出店でき
るフードトラックも制作。ブランドのトンマナに合わせたデザインでト
ラック自体を広告塔にしている。

Target：健康志向で新しい商品に興味がある人々
CL：株式会社デリシャスフロム北海道　DF：株式会社NEW　CD：倉内法生
AD ＋ D：石塚雄一郎

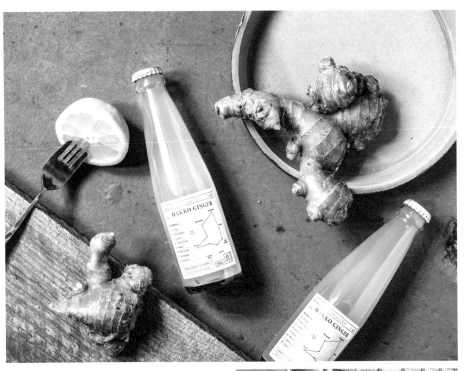

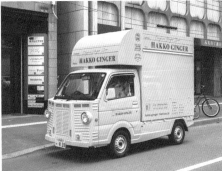

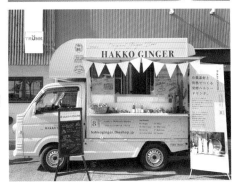

9 ⟨ 大小 ⟩

様々な形状やサイズに対応できるガイドラインの策定

様々な形状の商品を展開する「モノタロウ」のプライベートブランドの
リブランディング。赤色とライトグレーの配色、フォントの選定を通し
て、パッと見て「モノタロウ」と識別できるデザインを目指した。様々
な形状やサイズに対応できるよう、赤色面積・日本語・英語表記・訴求
文言をガイドラインとして策定。注文コードをデザインの中に組み込む
など、パッケージデザインの中での UI を意識して作成した。

Target：業者・個人問わず、オフィス用品・工具・部品・各種消耗品を購入する人々
CCL：株式会社MonotaRO　DF：Harajuku DESIGN Inc.　CD：八須正宏
AD＋D：柳 圭一郎　P：西村 隆、西川美穂

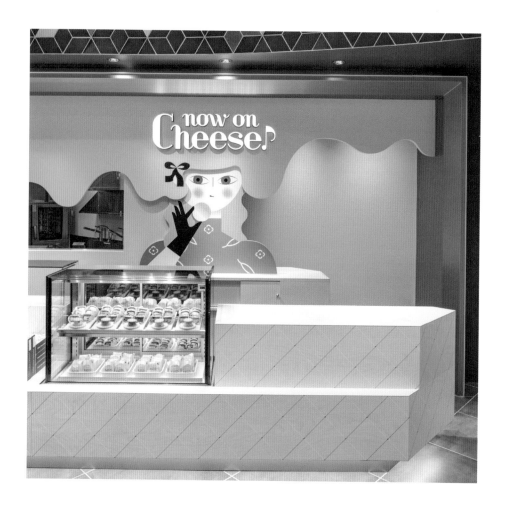

No. 10 〈 絵 ✕ 形 〉

小さな店舗でもブランドの世界観が一目で伝わるデザイン

チーズを主役にしたスイーツショップ「Now on Cheese ♪」のパッケージと店舗デザイン。「チーズをもっと楽しく、様々なシチュエーションでたくさんの人に楽しんでもらいたい」というブランドコンセプトを、イメージカラーの黄色と一目で印象に残るデザインで伝える。店舗内装や商品パッケージで存在感のあるチーズを髪の毛にしたイラストレーションに対して、レトロかつポップなロゴのあしらいで楽しさを加えている。

Target：オールターゲット

CL：株式会社ケイシイシイ　DF：THAT'S ALL RIGHT.　AD＋D：河西達也、湯本メイ　PH（店舗）：長谷川健太（OFP CO.,Ltd）
IL：杉山真依子　設計デザイン：鈴野浩一（トラフ建築設計事務所）

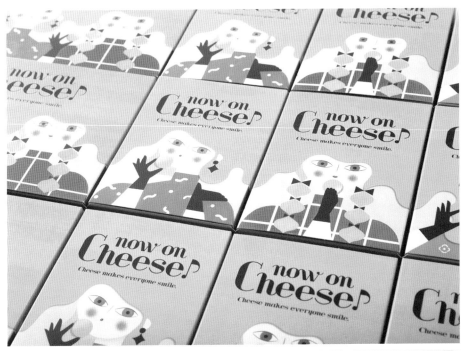

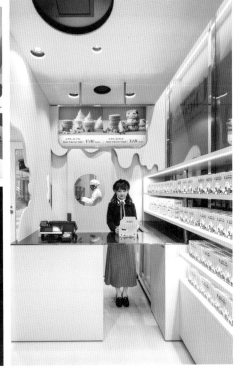

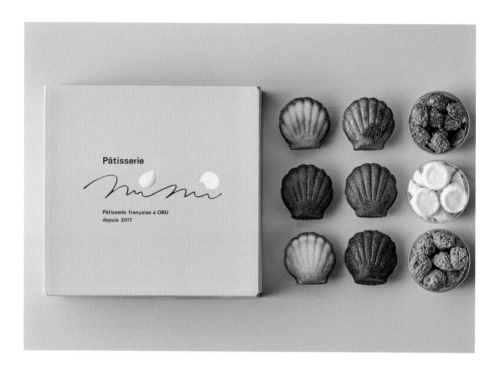

No. **11** ⟨ 線 ╳ 写真 ⟩

手描きのラインとクリームの写真でデザインされた VI

洋菓子店「PÂTISSERIE mimi」のリニューアルにともなう、VIおよびパッケージのデザイン。パティシエ夫婦で営む洋菓子店で、常に試行錯誤し、楽しみながらお菓子を作っている印象を受けたため、手描きのラインとクリームの写真でロゴをデザインしパッケージに展開。パティシエの人柄をふまえ華美にならない素朴な愛らしさを意識しつつ、ポップになりすぎないバランスを取ることで、多くのファンを魅了するブランドにふさわしい佇まいへと繋げている。

Target：35〜44歳女性
CL：PÂTISSERIE mimi　DF：6D　AD＋D：木住野彰悟　D：加藤乃梨佳　PH：藤本伸吾　PRO：石野田輝旭
制作会社：サンニチ印刷

Pâtisserie

Pâtisserie française à OBU
depuis 2017

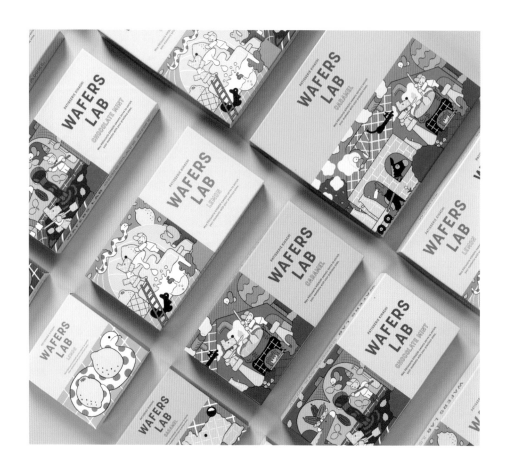

12 〈 絵 × 色 〉

お菓子のフレーバーを想像させる
ポップアートなパッケージ

パティスリーキハチから新しく誕生したスイーツブランド「WAFERS
LAB」のパッケージデザイン。商品名からイメージした、架空のウエハー
スラボラトリーで働くパティシエと動物たちを、イラストで表現。ポッ
プアートのようなパッケージに。また個装にもイラストを施すことで、
ひとつひとつがお土産として喜ばれるよう提案。店頭で並んだ時に手に
取りたくなるような、お菓子のフレーバーを想像させるカラフルなカ
ラーリングとなっている。

Target：東京でお土産を探している人々
CL：サザビーリーグ アイビーカンパニー　DF：DODO DESIGN
CD＋AD：堂々 穣　D：藤井ちひろ　IL：fancomi

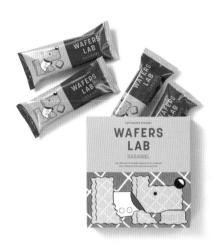
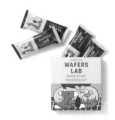
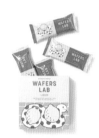

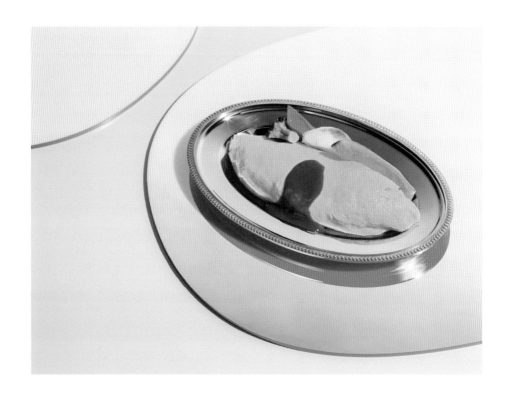

13 〈 写真 ✕ 色 〉

懐かしさと新しさをミックスした喫茶店のグラフィック

「薄野喫茶パープルダリア」のグラフィック。出店エリアの札幌ススキノ・大通り界隈に喫茶店を復活させることを目的にしつつ、温故知新な表現がしたいと考え、昭和モダン喫茶に独自性を落とし込んだデザインを目指した。ポスターのデザインでは食品サンプルを主役とすることで喫茶店らしさを誇張できると考え、オリジナルの鏡に映り込んだ食品サンプルの影などを効果的に使い、ススキノの怪しさも表現している。

Target：札幌ススキノエリアの喫茶店・パフェ需要、インスタ利用者層
CL：WONDER CREW　DF：STUDIO WONDER　CD＋AD＋D：野村ソウ　D：杉原茉侑　PH：古瀬 桂

SOFT SERVE ICE CREAM COFFEE OMELETTE RICE PARFAIT SANDWICH BEEF STEW 食珈 事琲 PUDDING GOOD TIME HAMBURG STEAK CURRY NEAPOLITAN TEA

SANDWICH BEEF STEW COFFEE SOFT SERVE ICE CREAM GOOD TIME 食珈 事琲 PARFAIT TEA PUDDING OMELETTE RICE HAMBURG STEAK CURRY NEAPOLITAN

PUDDING HAMBURG STEAK CURRY TEA BEEF STEW OMELETTE RICE 食珈 事琲 SOFT SERVE COFFEE GOOD TIME ICE CREAM NEAPOLITAN SANDWICH PARFAIT

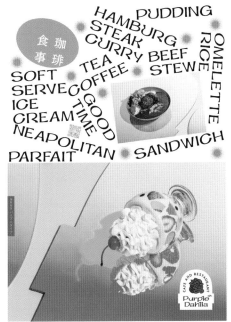

BEEF STEW PARFAIT HAMBURG STEAK CURRY SANDWICH TEA PUDDING RICE OMELETTE GOOD TIME SOFT SERVE ICE CREAM COFFEE 食珈 事琲 NEAPOLITAN

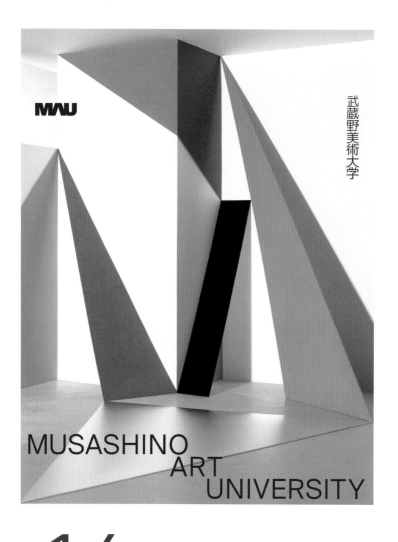

武蔵野美術大学

MAU

MUSASHINO
ART
UNIVERSITY

─〈 写真 ✕ 色 〉─

一見身近でありきたりな風景を、グラフィカルに切り取る

武蔵野美術大学の2021年雑誌広告。2020年、世の中の状況が大きく変化した。目の前に見える、身近でありきたりな風景でさえも魅力的に変える視点や工夫、想像力こそ必要な時であると考えた。白い空間に、色面の板を置いていき、それを写真で切り取っていくことでグラフィックとして見えるビジュアルを制作。どこかの部屋のように見えるが、実際は1/10サイズほどの模型を作り撮影している。窓の外に見える風景には、先に広がる明るい未来や、新しい世界への期待を込めている。

Target：デザイン、美術に興味がある人々
CL：武蔵野美術大学　DF：株式会社田部井美奈　AD＋D：田部井美奈　PH：小川真輝

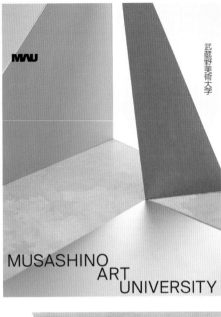

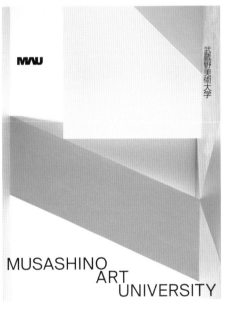

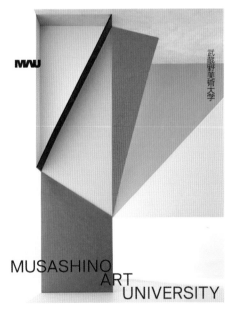

15 ─〈 模様 ✕ 色 〉─

金沢の食と文化をシンボリックにトリミング

金沢を拠点に回転寿司屋を展開する「金沢まいもん寿司」の、はっぴの
グラフィック。日本海でしかとれない海鮮類と、店内で使われている九
谷焼の柄を、1枚の皿にシンボリックにトリミング。具象化しすぎて説
明的になることを避け、「これ何の魚？」と店内で会話されることをイ
メージしてデザインしている。カラーは金沢の伝統色である「加賀五彩」
をベースに、お互いを引き立てる配色を意識している。

Target：週末に百貨店を訪問する人々。国産や食にこだわりのあるファミリー層
CL：M&K Corporation All Rights Reserved、まいもん寿司
AD＋D：橋本明花　PH：政近 遼

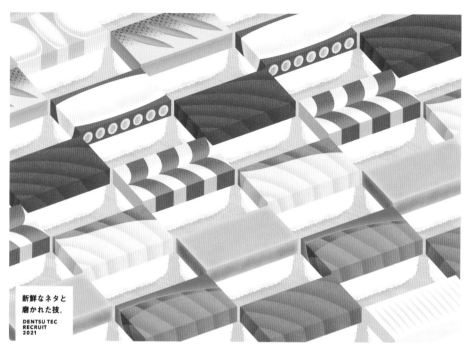

16 ‹ 絵 ✕ 模様 ✕ 写真 ›

寿司と寿司職人をキービジュアルにした新卒採用グラフィック

広告制作会社、電通テック（旧名称）の新卒採用のグラフィック。電通テックが持つ新鮮で豊富なソリューションを寿司ネタに、そのソリューションを確かな経験と技で活かす社員を職人に見立てたデザインに。キービジュアルには新鮮な寿司と、寿司職人に扮した社員が登場。ポスターなどに掲載し、ユニークでポジティブな印象を持たれることを狙いとした。会社説明会では、就活生に折詰に見立てたボックスにノベルティを入れてプレゼントしている。

Target：広告業界への就職を志望・検討している就活生
CL＋DF：電通テック　CD＋AD：富樫健一　AD＋D：ミウラユウタ　PH：高野和樹　CW：北川秀彦　CP：佐々木英人

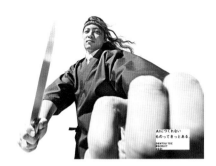

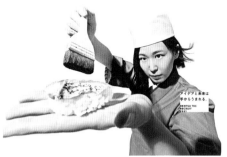

ヘルス・グラフィックマガジン

特集 **頭痛**

春号
2015

病を知ることは、
健康を知ること。
笑顔と健康な毎日を
あなたに。

ヘルス・グラフィックマガジン

特集 **口内トラブル**

vol. 33
2019
HGM

ヘルス・グラフィックマガジン

特集 **下痢・便秘**

vol. 35
2019
HGM

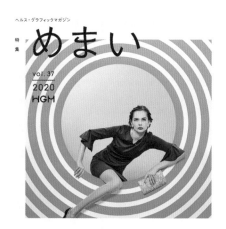

ヘルス・グラフィックマガジン

特集 **めまい**

vol. 37
2020
HGM

No. **17** 〈写真〉

広告の手法でデザインしたフリーペーパー

「ヘルス・グラフィックマガジン」は、毎号ひとつの症状にフォーカスし、医師や各分野の専門家が症状や改善方法を、様々な角度から楽しいビジュアルで解説する季刊フリーペーパー。「100人居たら、100人が興味を持って読みたくなるような、面白くて、ちょっと笑える誌面デザイン」を目指して制作。ひとつひとつの誌面を、電車の中吊り広告を作るような気持ちで取り組んでいる。

Target：調剤薬局を訪れる患者や地域の人々
CL：アイセイ薬局　DF：DODO DESIGN　CD：門田伊三男（アイセイ薬局）　AD：堂々 穣（DODO DESIGN）
D：小西美穂・松木佳奈（アイセイ薬局）、長谷川和彦（DODO DESIGN）

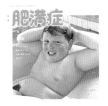
肥満症

胃腸不良

尿と病

五月病

ドライアイ

花粉症

じんましん

体臭

高血糖

痛風

生理痛

ロコモ

乾燥肌

内臓脂肪

肩こり・腰痛

熱中症

高血圧

足の悩み

睡眠不良

食中毒

目の不調

飲みすぎ

もの忘れ

思春期・更年期

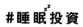

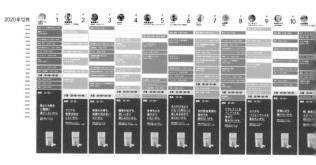

18 〈写真 ╳ 色〉

瞬時に記憶に残る、「眠れる入浴剤」のリブランディング広告

入浴剤「BARTH」の交通広告。美容に効く入浴剤から「眠れる入浴剤」としてリブランディング。睡眠をとることをポジティブに、むしろ生産性向上や健康増進のための積極的な「投資」であると捉えてほしい。そんな想いから、「# 睡眠投資」が誕生した。様々な人が行き来する OOH というメディアを考慮し、実際の人間よりも大きな人間が寝ている印象の強いビジュアルに。瞬時に記憶に残すことを心がけた。スマホで撮影し、情報を拡散したくなることも狙っている。

Target：睡眠に悩みを持つビジネスパーソン
CL：株式会社TWO　DF：T&T TOKYO　CD：門井 舜　AD＋D：トミタタカシ　PH：伊藤大介　P：元山勢也　PL：芦田和歌子

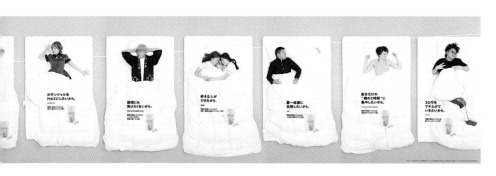

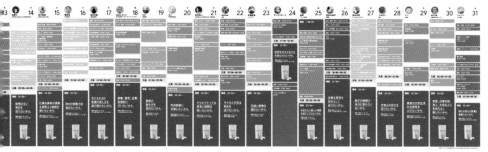

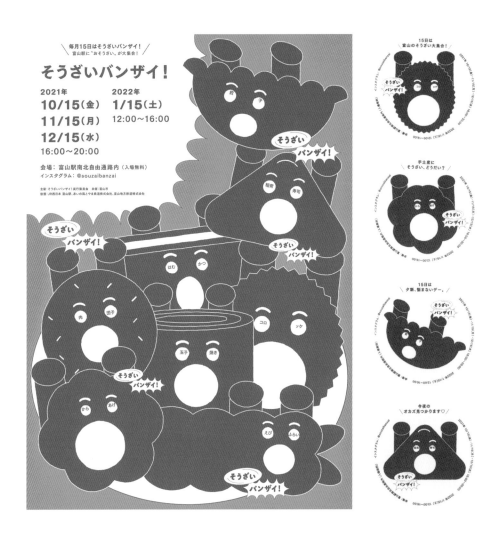

No. 19 〈絵〉

お惣菜のキャラクターが目を引くイベント告知物

富山駅で行われた、お惣菜のテイクアウトイベントのポスター、告知用マグネット、中吊り広告。ばんざいをしながら「そうざいバンザイ！」と叫んでいるお惣菜のキャラクターを制作。シンプルな形かつ茶色1色でも何のお惣菜かわかるように、目の中に名前を入れた。ポスターの背景は蛍光ピンクで賑やかに仕上げている。

Target：富山駅利用者、お惣菜が好きな人々
CL：そうざいバンザイ！実行委員会　CD＋CW：居場 梓　AD＋D：柿本 萌

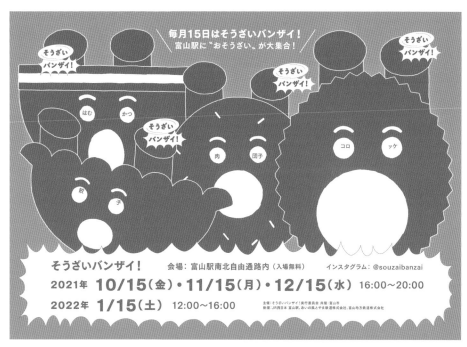

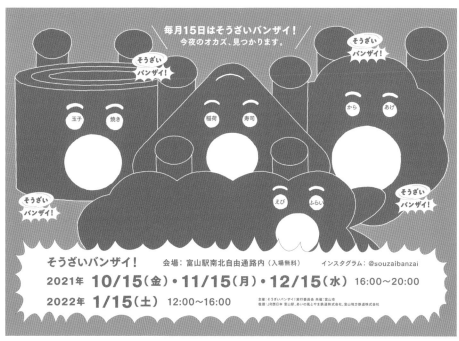

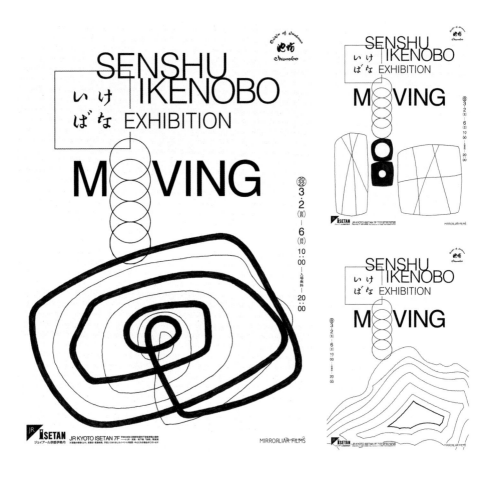

20 〈 線 〉

移り変わる自然の美しさを抽象化したグラフィック

池坊専宗によるいけばなの展示会「MOVING」の告知ビジュアル。池坊の理念は、虫食い葉、先枯れの葉、枯枝までも、みずみずしい若葉や色鮮やかな花と同じ草木の命の姿ととらえるもの。移り変わる自然の美しさや命の広がり、儚さを抽象化したグラフィックで表現している。

Target：いけばなに造詣が深い人から、まだ関心がないすべての人々
CL：株式会社and pictures　DF：Newdriph Inc.　CD：岡本丈嗣　AD＋D：安部洋祐、成瀬真也奈　監修：株式会社マノサリー

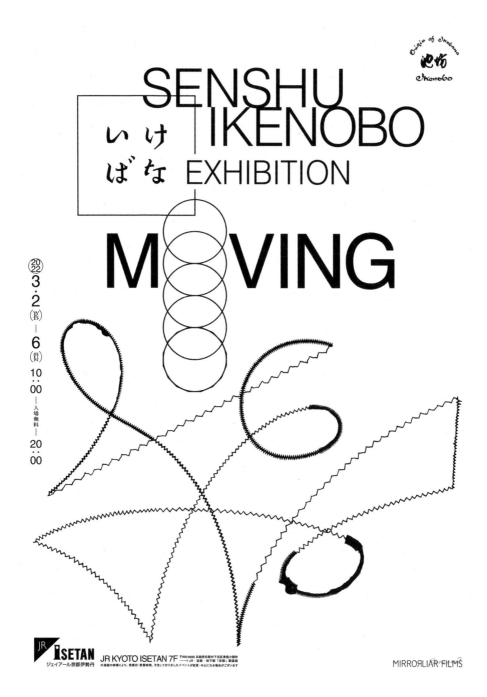

SENSHU IKENOBO EXHIBITION

いけ ばな

MOVING

20 22 3・2（水）— 6（日） 10：00 —入場無料— 20：00

JR ISETAN
ジェイアール京都伊勢丹

JR KYOTO ISETAN 7F 〒600-8585 京都府京都市下京区東塩小路町
──→ JR、近鉄・地下鉄「京都」駅直結
※諸般の事情により、営業日・営業時間、予定しておりましたイベントが変更・中止になる場合がございます

MIRRORLIAR FILMS

49

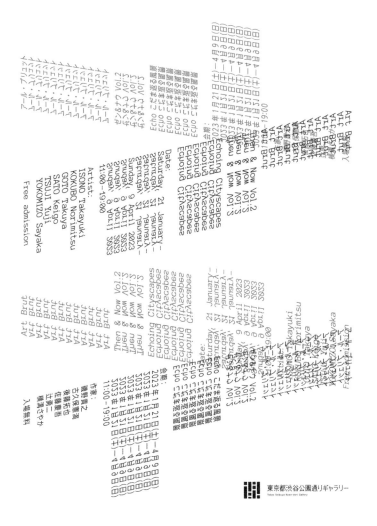

No.

21

〈 文字 〉

文字の連続性から風景を生み出す

企画展「アール・ブリュット ゼン＆ナウ Vol.2 Echo こだま返る風景」の宣伝美術。この企画展は、建物や家が立ちならぶ身近な風景がテーマとなっており、緻密に街並みを描く作家の視点や制作の背景をタイポグラフィに変換。媒体や空間に合わせて文字が跳ね返るようなレイアウトに。文字の連続性から生まれる風景がデザインとして機能し、情報が伝わる速度をあえて落とすことで、「読む」という行為を促している。

Target：アートが好きな人々、アール・ブリュットに興味のある人々、渋谷を行き交う人々
CL：東京都渋谷公園通りギャラリー　DIR：河原功也（東京都渋谷公園通りギャラリー）　AD＋D：矢野恵司　PH：佐藤 基

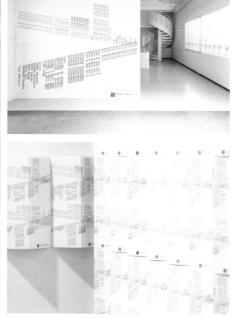

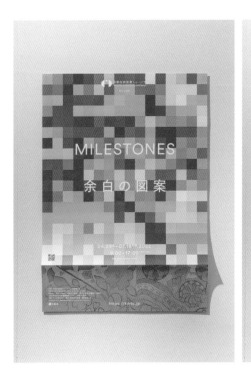
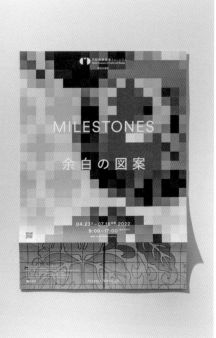

No. 22 ⟨ 模様 ✕ 色 ⟩

図案をピクセル化し「バグ」を加える

京都・西陣に残された帯図案が持つ「余白」のデザインに着目する展覧会「MILESTONES－余白の図案」のビジュ
アルとインスタレーション。ビジュアルは、約2万点のデジタルアーカイブの中から3種類を選び制作。細尾で
制作された西陣織の図案は、あえて線画の状態で保管されている。その意図を踏まえ、図案の文様や「余白」を
再解釈し色を加えた。そして、方眼紙のマス目に沿って色を置き換える織物の制作工程と、織物を織る過程で発
生する偶発的なバグから着想を得て、着彩した図案をピクセル化。さらに色調の変化などの「バグ」を加え、意
図せず現れる織物の特性も表現している。

Target：京都伝統産業ミュージアム、西陣織、AI などに興味のある人々
CL：京都伝統産業ミュージアム　DF＋AD＋D：SPREAD　企画＋図案：株式会社細尾
印刷＋製造：株式会社ライブアートブックス

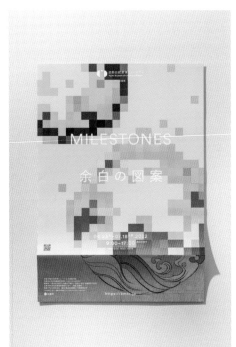

No. 23 ―〈 形 〉―

「見つけた！」という感覚を直感的なシンボルで伝える

東京コピーライターズクラブが毎年発行している年鑑と展覧会、授賞式の告知物。新しい才能、新しい表現を発見する年鑑であってほしいと願いを込めて、「FIND NEW」をテーマに、黄色いアブストラクトなシンボルを作成。「見つけた！」というフィーリングを直感的に表現している。

Target：コピー、広告に関心のある人々
CL：東京コピーライターズクラブ　DF：コモンデザイン室　AD：窪田 新
D：浦中宏樹、小山 雪、江口 昌宏、友田菜月　P：鈴木夢乃

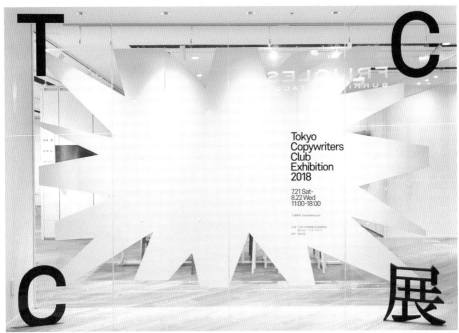

T

C

C

展

Tokyo
Copywriters
Club
Exhibition
2018

7.21 Sat-
8.22 Wed
11:00-18:00

入場無料 Free Admission

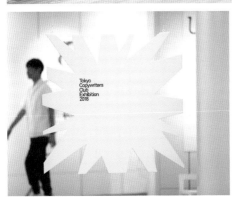

Tokyo
Copywriters
Club
Exhibition
2018

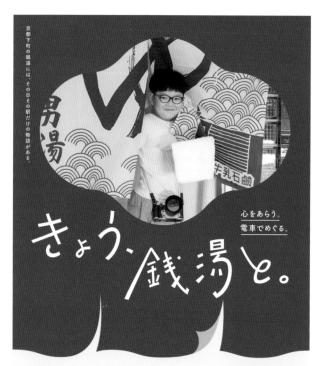

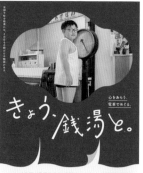
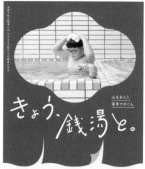

24 〈 写真 ✕ 形 ✕ 色 〉

継続的に使用できるロゴとパターンで地域全体を盛り上げる

「京都の下町文化、銭湯を応援する」をテーマに、牛乳石鹸共進社・京阪電気鉄道・京都浴場組合の3社共同で行ったキャンペーン「きょう、銭湯と。」。キャンペーンフローはSNSをメインにコンテスト形式で、「あなたと銭湯の日常」というテーマに応じた写真作品を募集。優秀作品には、京都符の銭湯に掲出されるポスター掲載をはじめ、新聞広告での作品使用（15段）、そして京阪電車の車両ジャックを「銭湯列車」というかたちで行い、車内広告で公開されるというメディア展開も行った。

Target：大阪〜京都に住む人々
CL：牛乳石鹸共進社、京阪電気鉄道、京都浴場組合　DF＋CD＋AD＋D：株式会社balance
PH：ヨシダダイスケ、四方田俊典、板原健介　CW：株式会社シーダッシュ、水谷秀明　A：ブックマークジャパン株式会社

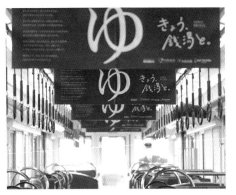

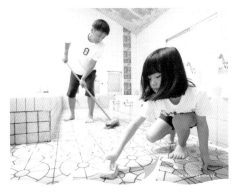

忙しかった日も、悔しなみだの日も。
まるでなんにもしなかった日も。

きょうも京都をめぐる、沿線の銭湯には、
その日だけの、その駅だけの物語がある。

どんな1日でも、人それぞれのおつかれさまを。
あたたかい湯気が抱きしめてくれる。

のれんの向こうにひろがる、あたたかな世界。
プライドもストレスも、ぜんぶ脱いで。
いやなこともスマホも、ロッカーに置いて。

銭湯という、名もなき1日の物語を。
のんびりめくってみませんか。

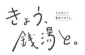

忙しかった日も、悔しなみだの日も。
まるでなんにもしなかった日も。

きょうも京都をめぐる、沿線の銭湯には、
その日だけの、その駅だけの物語がある。

どんな1日でも、人それぞれのおつかれさまを。
あたたかい湯気が抱きしめてくれる。

のれんの向こうにひろがる、あたたかな世界。
プライドもストレスも、ぜんぶ脱いで。
いやなこともスマホも、ロッカーに置いて。

銭湯という、名もなき1日の物語を。
のんびりめくってみませんか。

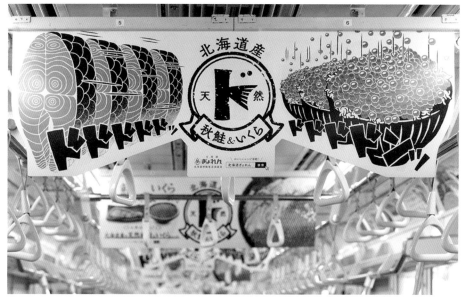

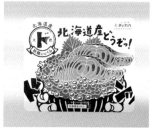

No. 25 ─〈 絵 ✕ 写真 ✕ 文字 〉─

インパクトあるイラストとオノマトペをベースにデザイン

北海道ぎょれん「北海道産 ド天然 秋鮭＆いくら」シリーズ広告。年末年始においしくて健康に良い、北海道産
の秋鮭とイクラを食卓へ届けることを目指し、東京メトロ東西線ジャックと、産経新聞社のフリーペーパー＆
Web メディア「メトロポリターナ」でキャンペーンを展開。「ド天然」シリーズとして 3 年継続した。ロゴマーク
に加え、特徴的なイラストとオノマトペをベースにデザイン。シズル感のある写真や時勢を意識したコメントで、
通勤時の混雑したメトロ車内での注目度を高めた。

Target：東京メトロ利用者
CL：北海道漁業協同組合連合会（北海道ぎょれん）　DF＋CD＋AD＋D＋CW：株式会社balance　IL：栗田有佳　A：産経新聞社

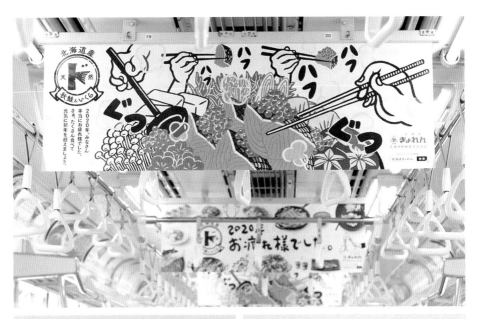

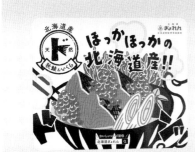

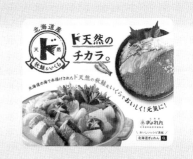

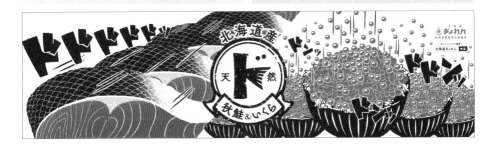

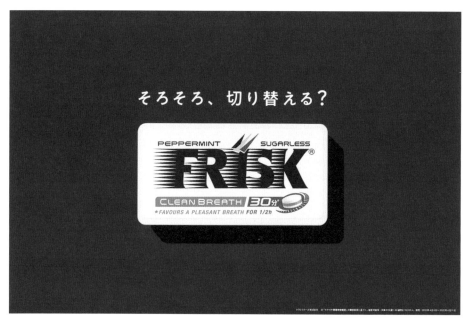

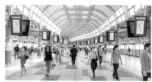

若者の「生声」と「データ」をリズミカルに羅列する

「新生活モヤモヤと思いきや？白書 by FRISK」のポスター・サイネージなどの交通広告。コロナ禍を経て、モヤモヤとする気持ちの「切り替え」をサポートすることを目的としたキャンペーンを実施。ターゲットである若者たちの新しい価値観の兆しや本音を代弁し、新生活を応援するとともに、大人世代に向けたメッセージとして昇華させた調査白書となっている。結果をデータとしてだけでなく前向きなメッセージとして発信したことで、言語化できていなかった「新しいあたりまえ」を顕在化し、共感を得た。

Target：卒業・入学・入社などのイベントを実施できなかった若者たち、その周りの大人世代
CL：ペルフェッティー・ヴァン・メレ・ジャパン・サービス／クラシエフーズ　企画制作：博報堂　DF：Newdriph Inc.
CD：勝俣浩一　AD＋D：安部洋佑　CW：浦野紘彰　PL：岡﨑 翼　AE：森永大地、國井亜希子　P：落合洋介
PM：岡田あかり　DIR：橋本侑次朗　シネマトグラファー：川口雄介　ライトデザイナー：沼田章宏
プロダクションデザイナー：井上健吾　編集：橋本侑次朗（オフライン）　PR：鳥居保人、藤澤素以子、大塚紗瑛、南部日菜子

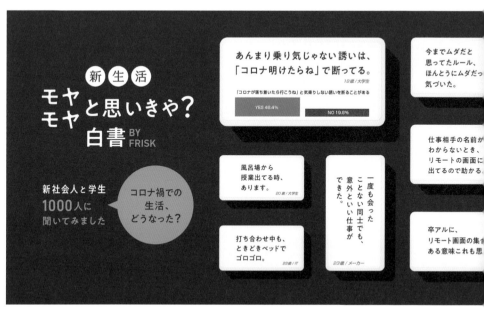
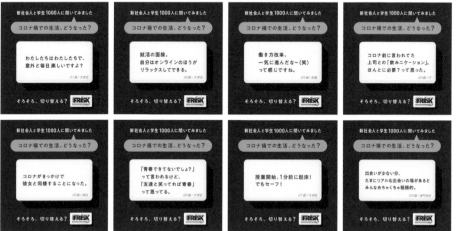

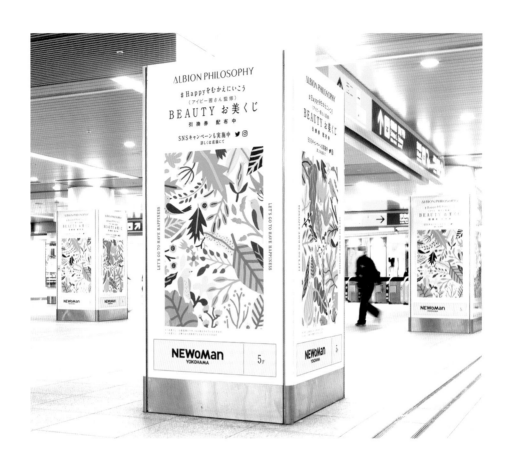

27 〈 絵 ✕ 色 〉

有機的なラインを取り入れ、柔らかい印象を伝える

2020年に NEWoMan 横浜店にオープンした「ALBION philosophy」は、「Happy をむかえにいこう」がコンセプトの、ALIBON の複合ショップ。街ゆく人や店舗へ訪れる人が楽しい気持ちになれるよう、プロモーションの一環として「BEAUTY お美くじ」を実施、連動する形でカラフルな装飾やモチーフで街を彩った。カラフルな色に有機的なラインを取り入れることで、柔らかで女性的な印象のデザインにしている。

Target：20〜40代女性、美を意識している人々
CL：ALBION PHILOSOPHY　DF：OUWN　CD：石黒篤史　AD＋D：出井ゆみ

#Happyをむかえにいこう
〈アイビー前さん監修〉
お美くじ

GREAT FORTUNE	GOOD FORTUNE	MIDDLE FORTUNE	SMALL FORTUNE	LUCK
大吉	吉	中吉	小吉	末吉

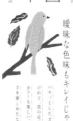

大吉「私は最高。最強であ〜る♡」
言葉の魔法を私にかけよう。「私は最高最強であ〜る♡」鍵の中のあなたも現実のあなたも絶好調♪

吉 私という"神殿"も磨こう
実は"神様はあなた"。神を宿すための神殿（部屋）ケアすれば神様に体を丁寧に。

中吉 曖昧な色味もキレイじゃない？
パキッとしたカラーもいいけれど、色の定義が曖昧なカラーも美しい。どんな曖昧さも楽しめたなら…と。

小吉 共に喜び、運気も分けてもらっちゃえ☆
楽しそうなところ、喜びに満ちている場所に自ら足を運んで、感情を共振させることで運は開ける！

末吉 美肌ゲットに近道はなかったわ☆
地道な積み重ねが目に見える結果に。クリームにコク、ふわっと効いてくるから。嬉しい最幸が続く。

ALBION PHILOSOPHY

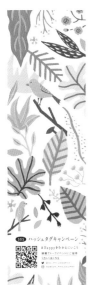
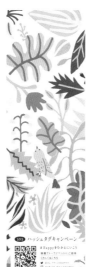
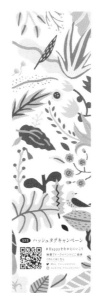

SNS ハッシュタグキャンペーン
#Happyをむかえにいこう
映像アドベントにご招待

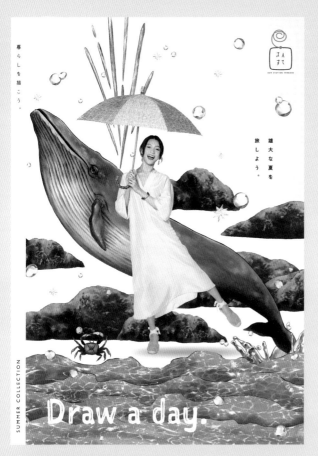
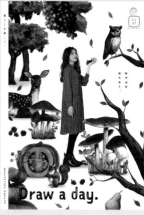

No. 28 〈 絵 ✕ 写真 〉

モデル以外のモチーフをイラストで表現したポスター展開

「さんすて」の2019-2020年間プロモーション「Draw a day. 暮らしを描こう。」のポスター展開。「さんすて」は岡山駅直結の商業施設。理想の暮らしに出会えて、日々の暮らしにセンスという彩りをプラスできる場所であることを訴求。「彩りある暮らし＝イラスト」「今の自分＝写真」で表現し、平凡な日常が「彩りある暮らし」にアップデートできるということ伝えるデザインとなっている。

Target：「自分の直感や感性を大切に、日々の暮らしを楽しく過ごしたい」と考える 20〜40代女性
CL：山陽 SC 開発株式会社　DF：CEMENT PRODUCE DESIGN　AD＋D：江里領馬　IL：黒田理紗
A：株式会社 JR 西日本コミュニケーションズ

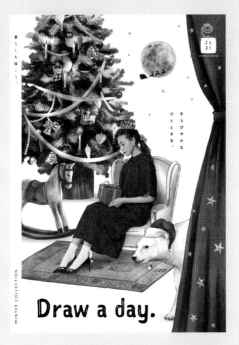

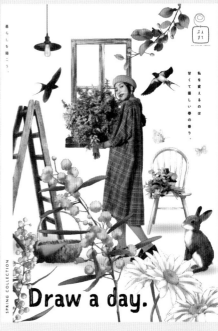

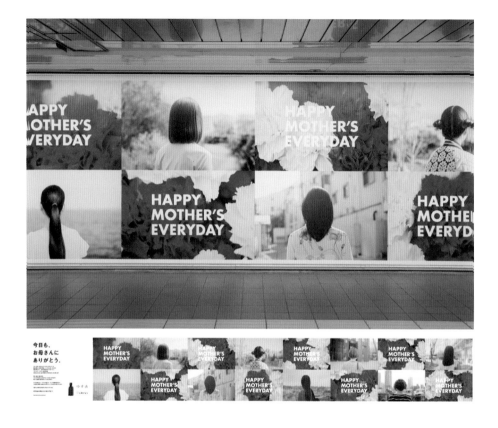

No.

29 〈写真〉

前向きさと、一人一人の物語を感じさせる写真展開

母の日の翌日から出稿された、ゆず油の交通広告。母の日は忙しいお母さんに感謝を伝える大切な日だが、お母さんの毎日は次の日からも続く。そこであえて母の日の翌日から「Happy Mother's Everyday」というメッセージで展開した。モデルは全員母親で、それぞれのリアルな毎日が感じられるよう、実際に本人がよくいる場所で撮影。カーネーションを混ぜた花束の写真とともにレイアウトし、続いていく毎日を応援する気持ちを表現している。

Target：母の日に何かしたいと思っていたけどできなかった人々。母に感謝してる全ての人々
CL：ウテナ商事株式会社　DF：DE　AD＋D：柴田賢蔵　PH：森本美絵　CW：牧野圭太

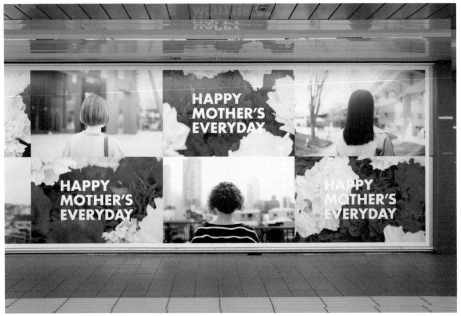

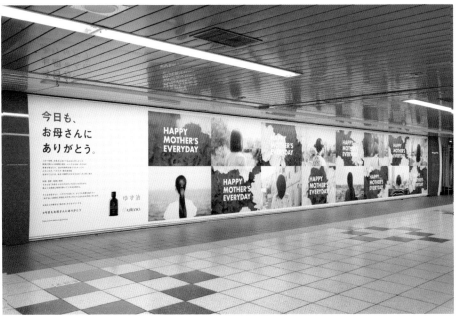

69

No. 30 〈 写真 ✕ 色 〉

創業160周年をグリーンのグラデーションで伝える

創業160周年を迎えた、京都宇治の老舗「辻利」の周年記念メインビジュアル。宇治に広がる茶畑、お茶、全てのグリーンを司るイメージで、お茶にまつわるシーンからグリーンのグラデーションを形成したデザインとなっている。

Target：幅広い層に向けて
CL：KATAOKA & Co.,Ltd.　DF：OUWN　AD：石黒篤史

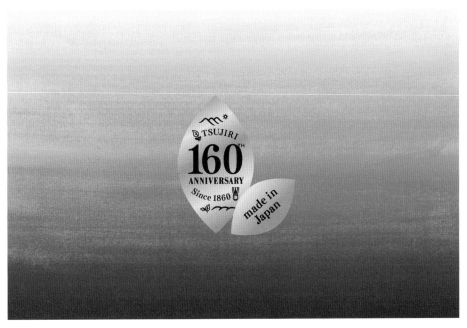

実家よりなんだか実家っぽい。

何もないと思うか、何かあると思うか。国見であなたの暮らしを見つけませんか？

KUNIMIMACHI
FUKUSHIMAKEN
桃源郷かりのまち
コシヒカリとくだものの里

国見町

No. ## 31 〈 写真 ✕ 文字 〉

まっすぐに、生活や空気感をそのまま切り取る

福島県国見町の PR ポスター。国見町の魅力は人の温かさや自然豊かな風景。この良さを伝えるためには、「嘘の
ないまっすぐなメッセージ」と「生活や空気感をそのまま切り取る写真」が必要だと感じた。ポスターには国見町
の人々が登場し、普段通りの姿を映している。見る人に親近感と興味を抱いてもらいたいという意図のもと、第
三者のコメントではなく、彼ら自身の言葉で語りかけるようなコピーを用いている。

Target：移住や二拠点生活を検討している 20～40 代前半世代
CL：国見町役場　DF：Helvetica Design inc.　CD：佐藤哲也　AD＋D：遠藤令子　PH：保井崇志

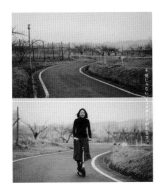
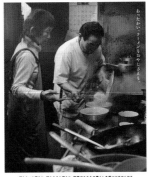
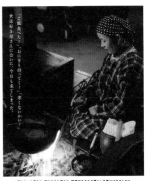
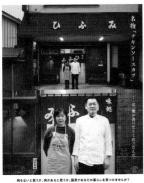

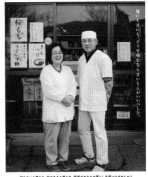

32 〈 写真 〉

この地ならではの情景と、
「へ」の重なりが印象的なロゴ

岩手県二戸市の観光ブランド「ほんものにっぽんにのへ」のビジュアル。
この土地ならではの名産品や観光名所のストーリーを写真で伝えたポス
ターシリーズとなっている。「へ」の重なりが印象的なキャンペーンロ
ゴは、「へとへを重ねて二戸」とも「二戸へ→」とも読み取れるもの。マー
クのひらがなは、古風な和の書体でありつつも、マークを囲むタイポグ
ラフィや枠線により、和洋折衷の風合いを醸し出している。

Target：国内旅行や工芸品収集に興味のある30代後半以降の人々。外国人観光客
CL：岩手県二戸市　DF：MIKIKADO　CD＋CW：たらくさ　AD＋D：門倉未来
PH：安彦幸枝

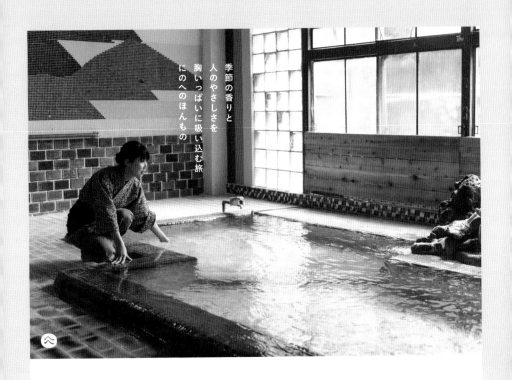

季節の香りと
人のやさしさを
胸いっぱいに吸い込む旅
にのへのほんもの

んもの —— にっぽん
ほ　　　　　　　　　ん

T　　　　　　　　　　E
RAVEL —— NINOH

岩手県二戸市　https://honmononinohe.jp

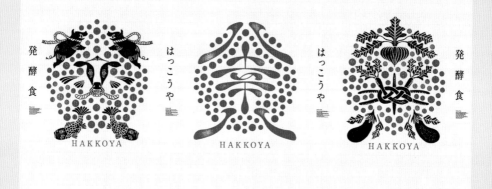

33 ‹ 絵 ›

ロゴにイラストを絡めたポスターシリーズ

「八幸八（はっこうや）」は漬物、肉の粕漬け、煮魚など伝統的な商品を
はじめ、チーズの粕漬けまで展開するブランド。デザインに関しては、
屋外マルシェにおける印象的な店舗作りのために制作したグラフィック
がスタートで、遠くから見ても興味を引く必要があった。ロゴは発酵を
イメージした赤い丸が特徴で、そこに取り扱う食材のイラストを絡める
ことで、楽しいグラフィックが出来上がった。その後、店内ポスターと
して定期的に展開している。

Target：30〜40代を中心に、幅広い層の人々
CL：八幸八（大和屋守口漬総本家）　DF：ピースグラフィックス
CD＋AD＋D＋IL：平井秀和　D＋CW：瀬川真矢

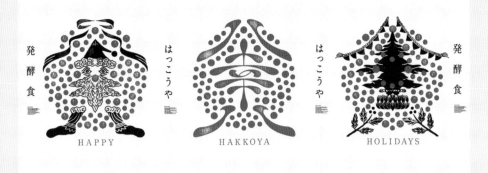

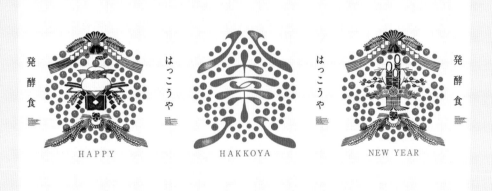

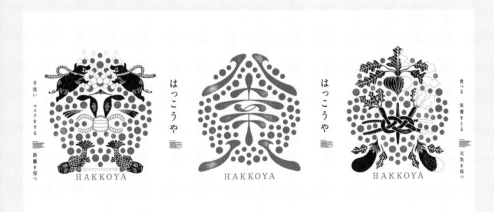

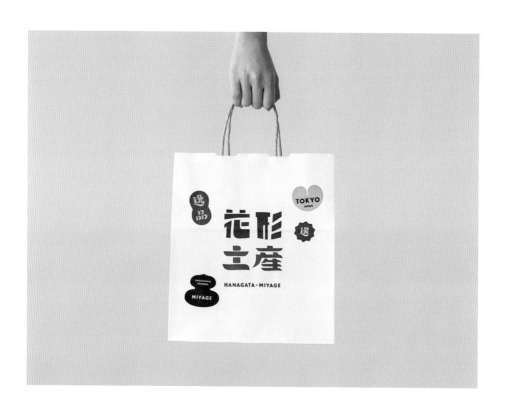

34

〈 文字 ✕ 模様 ✕ 色 〉

ワクワクした気持ちを生み出す手土産のデザイン

駅ナカのみやげセレクトショップ「HANAGATAYA」で販売される限定商品「花形土産」のパッケージデザイン。お土産としての特別感と、自分のためにも買える親しみやすさを併せ持っている。メインビジュアルはセレクト商品に貼られるシールをイメージしてデザイン。パッケージは包装紙をイメージした商品ロゴがパターン化されている。お土産を持ち歩く時や、人に渡す時にワクワクした気持ちになるデザインに。

Target：都内主要ターミナル駅を使用する人々
CL：株式会社JR東日本クロスステーション　DF：6D　AD：木住野彰悟　D：田上 望　PH：藤本伸吾　IL：村本ちひろ
CW：北野早苗

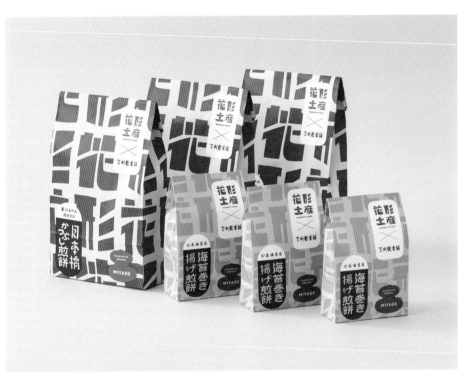

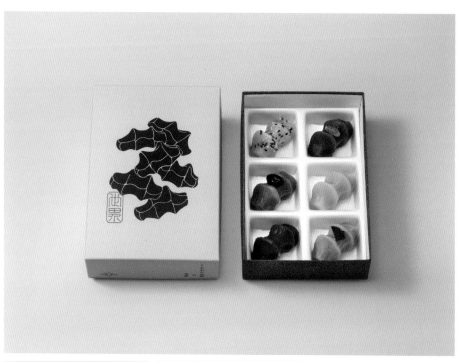

No. 35 〈 形 〉

特徴的な商品の形状や製法をそのままデザインに落とし込む

大阪枚方市、江戸時代から受け継がれてきた「くらわんか餅」。その伝統銘菓を現代風にアレンジした新店舗「く
らわんか餅の世界」のパッケージデザインから販促ツール、Web サイトまでを制作。「くらわんか餅」は手で握
る製法により、お餅の形状が特徴的な商品。その形状や製法をそのままパッケージやショッパーに落とし込み、
アイコニックな印象になるようにデザインしている。

Target：これまでのローカルユーザーに加え、新しい和菓子を求める 30 〜 40 代女性
CL：くらわんか餅の世界　DF ＋ CD ＋ AD ＋ D ＋ Web ディレクター：株式会社 balance　PH：増田広大 (Safari)
IL：栗田有佳　建築：小川文也 (TOFU)

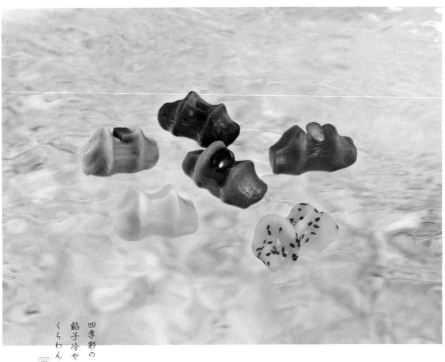

四季彩の
餡子冷やして
くらわんか
世界

くらわんか餅
の
世界

kurawankamochi.com

81

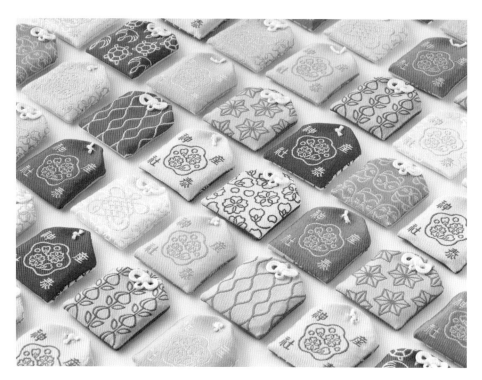

36 ─〈 模様 ✕ 色 〉

紋と模様のバリエーションで人々の願いに寄り添う

産泰神社の依頼を受け、安産祈願にフォーカスしたブランディングを実施。御祭神の象徴である桜の社紋と並んで、一筆結びの「産」の文字でデザインした「安産祈願紋」には、祈りの結実と末永い親子のつながりへの願いを込めている。お守りのデザインの特徴は「願意を文字ではなく文様で表したこと」と「表と裏で色を反転させ、バイカラーになること」。バリエーションを広げつつ、華やかさと荘厳さを持たせたデザインとなっている。

Target：安産祈願を受ける妊婦さん、幼い子供のいるお母さん、その家族
CL：産泰神社　DF：エイトブランディングデザイン　ブランディングデザイナー：西澤明洋、饗庭夏実

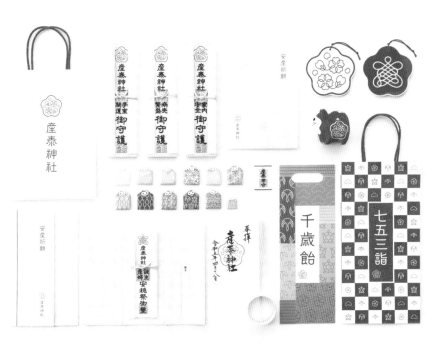

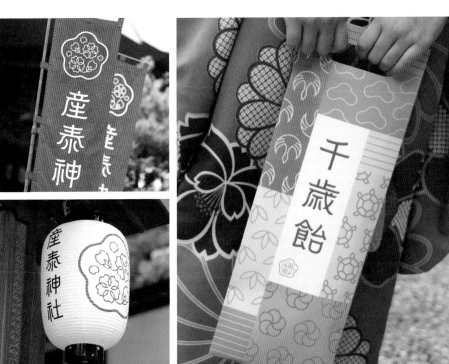

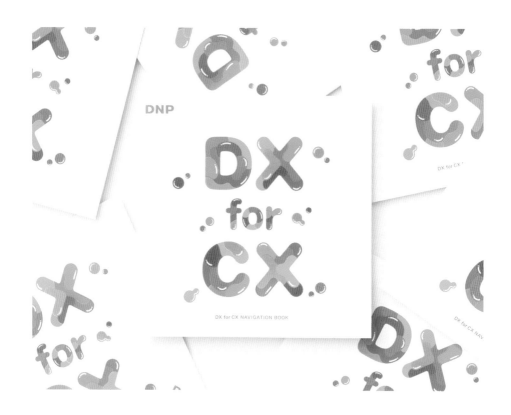

37

〈 色 〉×〈 絵 〉

インクをモチーフとした色とキャラクターで多様性を表現

総合印刷会社「DNP」の情報イノベーション事業部のブランディングデザイン。企業活動のデジタル化を通して顧客にも感動体験を届ける「DX for CX」というコンセプトを、インクを塗り重ねたイメージのロゴデザインで表現。同時に制作した「インクの精」も、ロゴと合わせた色と衣装のバリエーションで多様性を親しみやすく伝え、パンフレットなど顧客との接点でのイメージ統一に役立っている。

Target：DNP のサービスを利用・検討する顧客
CL：大日本印刷株式会社　DF：エイトブランディングデザイン
ブランディングデザイナー：西澤明洋、深地宏昌

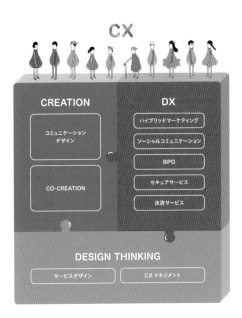

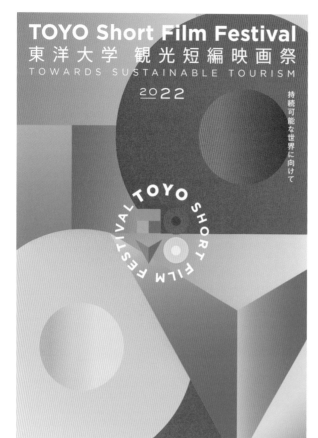

38 ─〈 形 ╳ 色 〉─

4つのエレメントとカラーで構成されたロゴ展開

「東洋大学 観光短編映画祭」の VI。東洋大学のアルファベット「TOYO」をモチーフに、T（四角）・O（円）・Y（三角）・O（円）の4つのエレメントでロゴマークを構成。ベネチア・カフォスカリ大学との協働プロジェクトとしてスタートした映画祭のため、国際的にノンバーバル（非言語）なコミュニケーションができるよう、シンプルな形に整えている。カラーは、持続可能への思いを込め、天然由来の明るい配色を選択。「新しい映画祭」のため、リーフや紋章などの伝統的なマークとは異なるアプローチにしている。

Target：国内・海外の映画関係者
CL：東洋大学　DF：クリエイターズグループ MAC　AD：山本あつひろ　D：古敷谷あゆみ　PH：岩﨑真平　印刷：アレス

TOYO University. SHORT FILM FESTIVAL

2022.12.01 TOYO Short Film Festival
東洋大学 観光短編映画祭
TOWARDS SUSTAINABLE TOURISM

2022

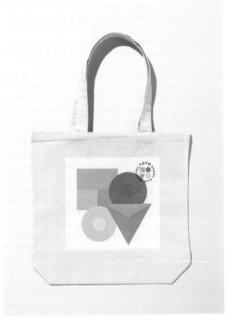

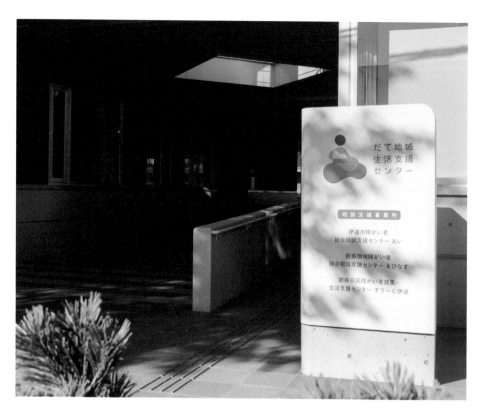

だて地域
生活支援
センター

No.

39 〈 形 ✕ 色 〉

「環境が人を作る」というコンセプトをマーク化

北海道社会福祉事業団による施設「だて地域生活支援センター」のロゴ、施設サインなど。北海道の中でも暖かく、雪の少ないこの地域では、周辺を見渡すだけで海と山を確認することができる。この気持ちのいい環境の特性をそのまま形にして、「環境が人を作る」というコンセプトのもと、ロゴをデザインしている。

Target：子供からお年寄り、健常者も障害者も関係なく、伊達市で生活する全ての人々
CL：北海道社会福祉事業団　DF：STUDIO WONDER　CD＋AD＋D：野村ソウ　D：杉原茉侑、加藤百香
PH：出羽遼介　CW：東井 崇

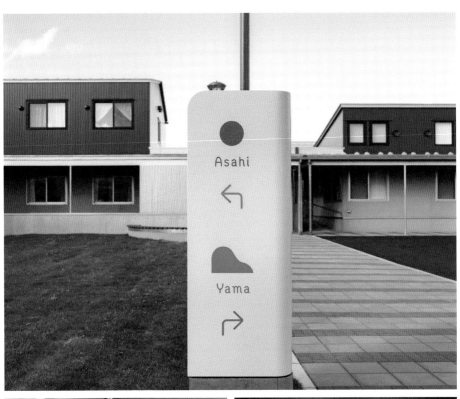

モーショングラフィックス

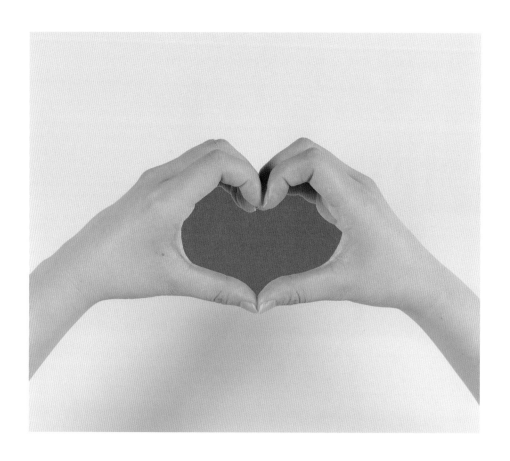

No. 40 〈 形 〉

手でハートを作った際に生まれる形をキーアイコンに

愛をテーマに、様々な領域で表現活動をしている人たちと共に作る展覧会「LOVE LOVE LOVE LOVE EXHIBITION」のロゴ、ポスター、会場グラフィックなど。手でハートを作った際に生まれる形をキーアイコンとし、ひとりひとりの異なるハートを多様性の象徴としてビジュアル化。会場内やツールでは様々な形のハートが展開され、また来場者が作ったハートを記録するインタラクション作品なども制作した。

Target：アートに関心のある人々、子供、障害のある当事者や保護者
CL：日本財団 DIVERSITY IN THE ARTS　DF：岡本健デザイン事務所　AD＋D：岡本 健　D：宮野 祐
会場構成：アトリエ・ワン　インタラクション作品：奥田透也（株式会社昭和機電）、萩原俊矢、小島準矢（DSCL Inc.）

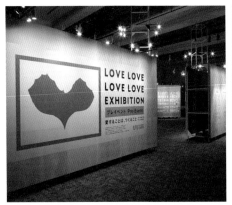

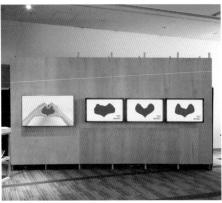

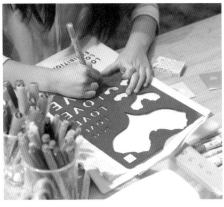

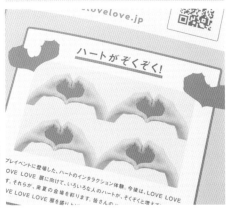

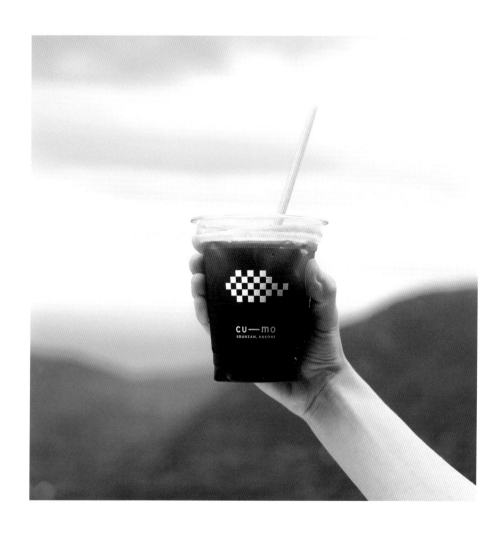

41

⟨ 形 ⟩✕⟨ 模様 ⟩

寄木細工の意匠を用いたロゴのツール展開

日本の温泉名所である箱根。箱根を通る登山鉄道とロープウェイの中継
地、早雲山駅舎内にできた小休憩のためのスペース「cu-mo」のブラン
ディング。ロゴは、箱根の伝統工芸である寄木細工の意匠を用い、四角
の集積で雲を形作ったもの。それを分解し、各ツールに展開した。

Target：箱根旅行者
CL：UDS　DF：KAAKA　AD＋D：加藤亮介

42 ─〈 形 × 色 〉─

「何かのような何か」を形にしてバリエーションにする

サンドイッチブランド「サムサンド」のブランディング。幅広い年齢層に楽しんでもらえることを念頭に、「サンドイッチとワクワクする何か」というテーマでグラフィックを制作。「レタスのようなブロッコリー」のように「何かのような何か」な形をバリエーション制作し、サンドイッチの豊富なラインナップに期待が持てるデザインを目指している。また様々なメディアで活用できる3Dのポリゴンサンドを制作し、遊び心を加えている。

Target：出店地域近隣の広域な世代、子連れの親子層
CL：WONDER CREW　DF：STUDIO WONDER　CD＋AD＋D：野村ソウ　D：杉原茉侑、西内寛大　PH：出羽遼介

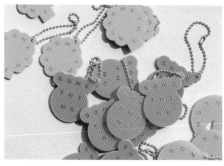

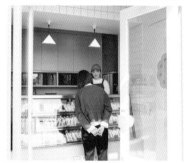

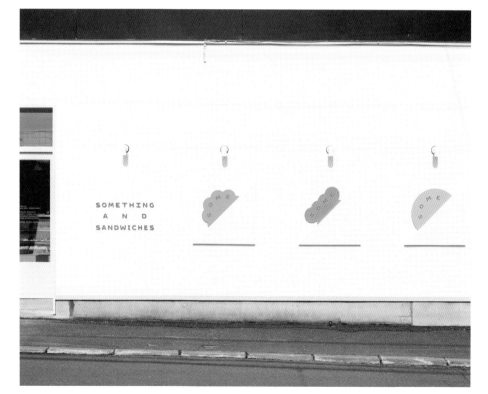

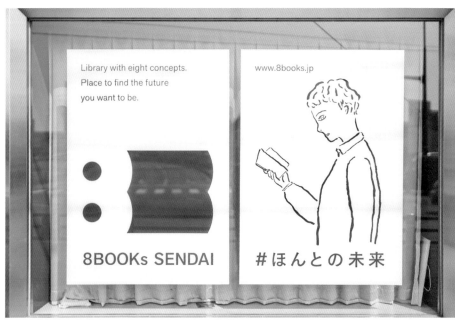

43 〈 形 × 絵 〉

地名をもとにしたネーミングをロゴにして展開する

銀行跡地をリノベーションした民営図書施設のグラフィック。場所は仙台市太白区八本松のため、地名にある「八本」から「8BOOKs」というネーミングを提案。ロゴは数字「8」の側面に開いた本を配置することで、8の輪郭が見えてくるデザインに。また、「様々な人のステップアップのきっかけになる」という施設の目的を、8BOOKsの小文字「s」と SENDAI の大文字「S」からなる「sS」の並びで表現している。

Target：10代の学生〜20代前半の社会人
CL：株式会社アイ・クルール　DF：BRANDING DESIGN BRIGHT　AD＋D：荒川 敬　D：針生椋平　IL：塩川いづみ
CW：伊藤優果　サイン製造＋施工：株式会社トップアートセクション、株式会社NT FAMIES HOME

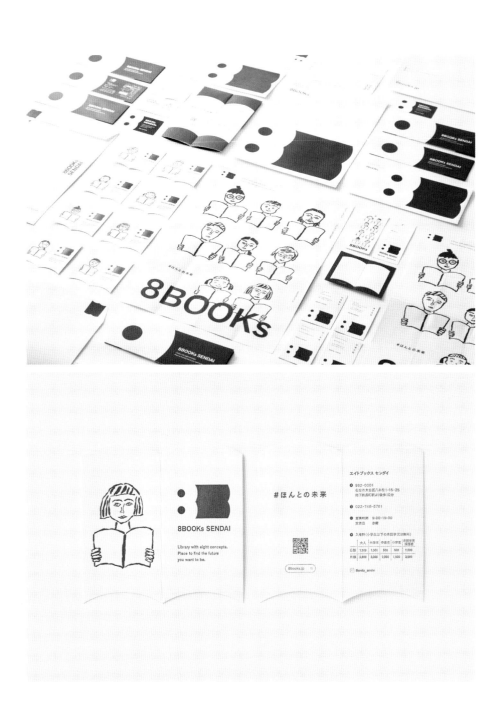

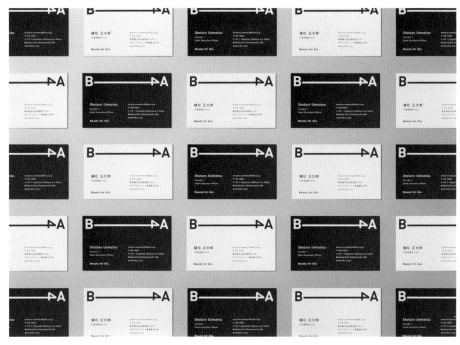

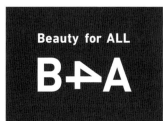

Beauty for ALL

B4A

No. **44** 〈 文字 ✕ 線 〉

記号的な表現で理念を可視化する

「Beauty for ALL」の略である「B4A」という自由診療（美容医療）のクリニック向け DX サービスのロゴと展開。B（Beauty）、4（for）、A（All）とし、どんな組み方であっても矢印は自由に可変して、常に B から A に向いていくというルールを VI として設定。シンプルながら理念の可視化とグラフィックへの展開性を備えたユニークなロゴとなった。

Target：B4A 社員。自由診療（美容医療）クリニック経営者及び総務スタッフ
CL：B4A Technologies　DF：TM INC.　CD：梅田哲矢　AD：田村有斗

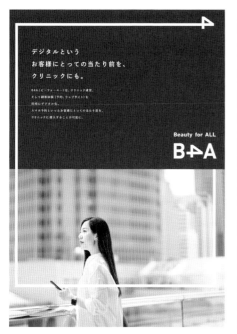

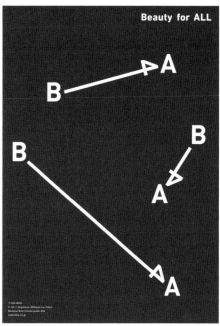

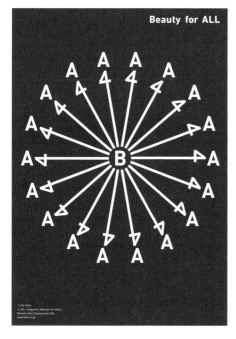

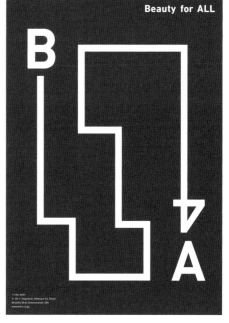

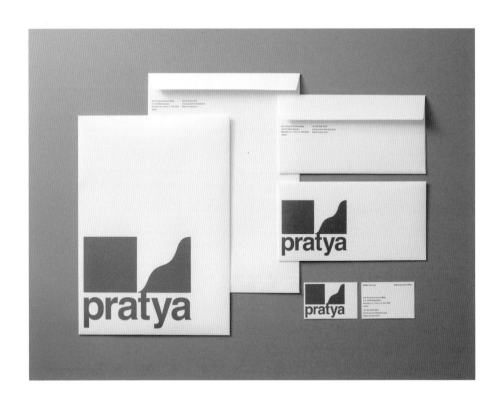

45 〈 形 〉

AI と人間が共存する明るい未来をシンボル化

AI・データサイエンスを活用して社会課題解決に取り組む企業「pratya」
のコーポレートアイデンティティ。ロゴのコンセプトは、AI と人間の
共存。左の四角が AI、右の有機的な形が人間を表現しており、ステーショ
ナリーなどの各種ツールに展開。また、日常を想起させる公園もイメー
ジしてデザインしている。固い印象にならないよう、遊びをふんだんに
入れたグラフィカルなイメージに仕上げている。

Target：様々な社会課題解決の取り組みを行う企業および担当者
CL：pratya　DF：collé　AD＋D：山口崇多

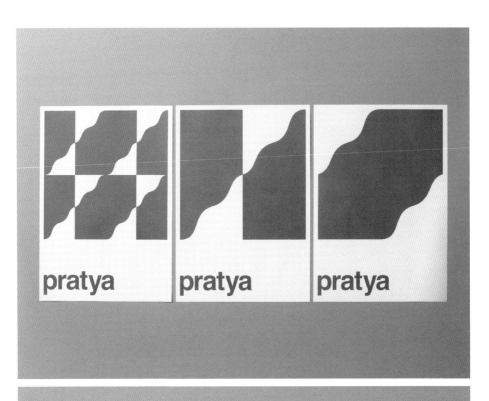

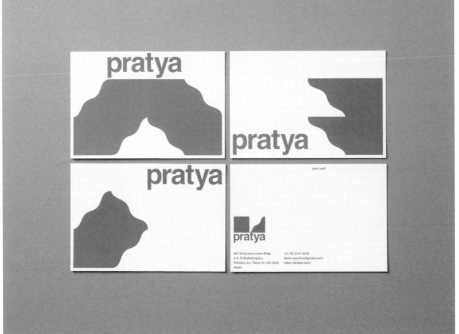

46 ─〈 色 × 形 〉─

立ち昇る狼煙として表現されたロゴとバリエーション

東京奥多摩・御岳山のブランディングを使命とする「山の上広告社」。山
の自然と文化を伝え、人間らしい暮らしを問う。その活動理念を伝える
ために、ロゴを立ち昇る狼煙として表現。狼煙には色や形でバリエーショ
ンを持たせ、様々な手段・メッセージで地域を盛り上げようというコン
セプトを体現している。スタッフの名刺としての利用場面などでは、自
身のカラーを表現する手段にも。

CL：山の上広告社　DF：Polarno　CD：佐久間 崇　AD＋D：相楽賢太郎
D：千葉陸矢　PH：市川森一

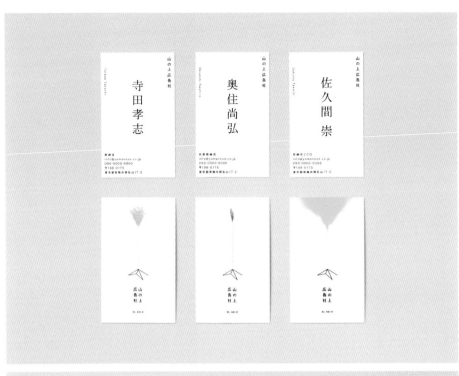

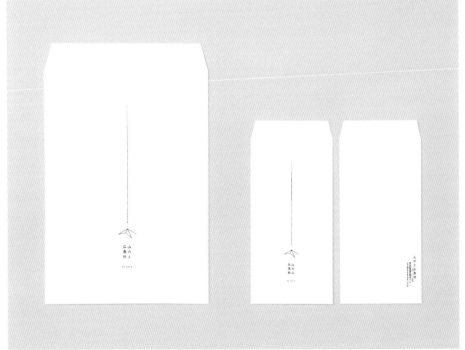

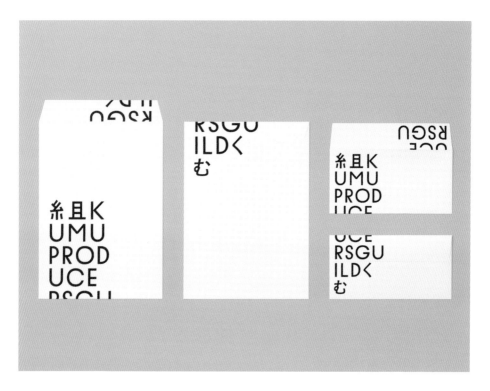

No. # 47 〈 文字 〉

自由自在の改行システムを持つロゴタイプ

広告プロデューサー・チーム「組（くむ）」のために制作したビジュアルアイデンティティ。案件に応じて臨機応変に得意分野を持つスタッフを組み合わせる制作のスタイルを、ロゴでも表現した。テキストボックスの形状に応じるように、ロゴタイプの文字列は自在に改行する。可変のシステムを持つことから、名刺や封筒といったステーショナリー類への展開でもそれぞれの判型に馴染み、物的な一体感を見せることが可能となっている。

CL：組 KUMU　DF：Polarno　AD＋D：相楽賢太郎　PH：市川森一

糸且K
UMU
PROD
UCE
RSGU
ILDく
む

糸且KUMUPR
ODUCERSG
UILDくむ

糸且KUM
UPROD
UCERS
GUILDく
む

糸且K
UMU
PROD
UCE
RSGU
ILDく
む

糸且
KU
MU
PRO
DU
CER
SG
UIL
Dく
む

糸且
KU
MU
PR
OD
UC
ER
SG
UIL
Dく
む

糸且
KU
MU
PR
OD
UC
ER
SG
UI
LD
く
む

糸且KUMUPR
ODUCERSG
UILDくむ

糸且KUMUPRO
DUCERSGUILD
くむ

糸且KUMUPRODU
CERSGUILDくむ

糸且KUMUPRODUCERSG
UILDくむ

糸且KUMUPRODUCERSGUILDくむ

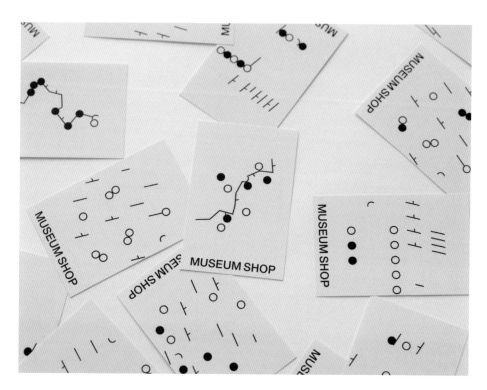

MUSEUM SHOP

No. 48 〈 文字 ✕ 線 ✕ 形 〉

ロゴの文字構造を無くし、365日分デザインする

中之島美術館にあるミュージアムショップ「dot to dot today」のロゴとツール展開。ロゴはショップ名の文字列を点と線を使ってデザインしているが、配置は様々。ロゴの文字構造を無くし、365日分デザインしている。マークに可読性はなく、文字は「MUSEUM SHOP」のみ。ミュージアムショップは名前が覚えにくいことが多いと考え、逆手に取ったデザインとなっている。

Target：中之島美術館の来館者、アートに関心がある人々
CL：dot to dot today　DF：OUWN　AD＋D：石黒篤史

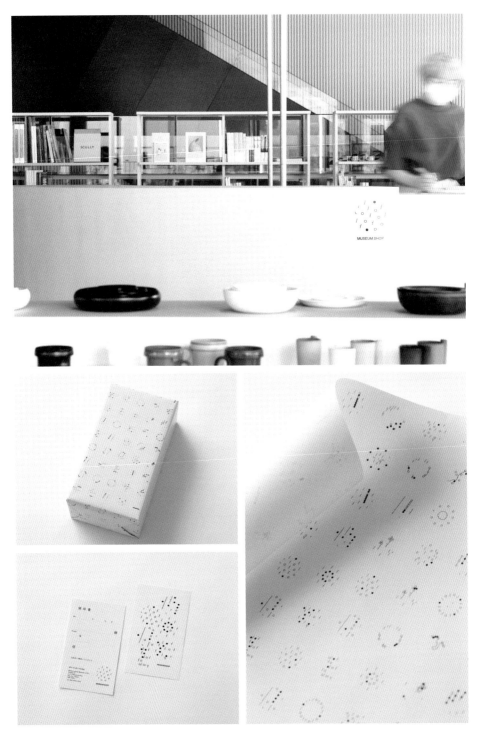

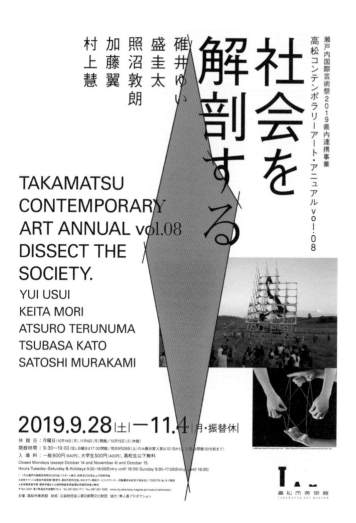

No. 49 〈 形 ╳ 文字 ╳ 色 〉

罫線を境にセリフ体とサンセリフ体を切り替える

高松市美術館の企画展「高松コンテンポラリーアート・アニュアル vol.08 社会を解剖する」の宣伝美術。ビジュアルの形は解剖する時の「切り口」をモチーフに。罫線を境にセリフ体とサンセリフ体が切り替わるタイポグラフィのルールを作り、すべてのツールに展開。社会の内側と外側、展示空間と外部空間、IN と OUT など様々な意味を持たせている。メインカラーは 3 色、チケットは 5 色とし、各媒体を通して全体の配色が掴めるようにしている。

Target：現代美術が好きな人々、瀬戸内国際芸術祭に訪れた観光客
CL：高松市美術館　AD ＋ D：矢野恵司

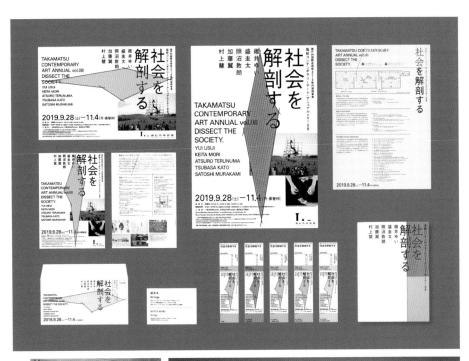

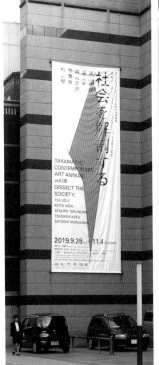

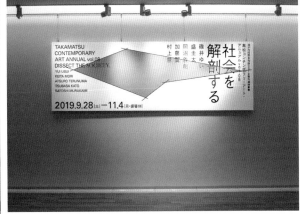

ングシリーズの制作を通じて、素

らだけではなく、現代社会へ対す

て、やっと自立するものたちは、「

］から逸脱する、過去も未来も

らり終わりである、その反復性。

：」の唯一の目的かもしれない。

。支持体を持たず、ここで現れ、

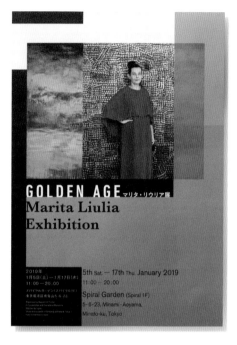

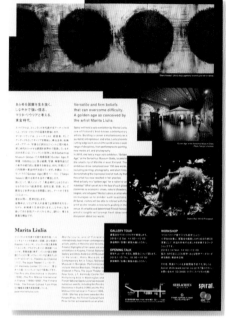

50 ─〈 形 × 線 〉─

金の色面を塗り重ねコントラストを生み出す

フィンランドの美術作家、マリタ・リウリアの展覧会「Golden Age」のビジュアル。出展作品は、最初にキャンバス一面に黒い溶岩の顔料が塗られ、その上に主に金の絵の具で描き足されたもの。グラフィックは展示作品の制作過程と展覧会タイトルから着想を得て、黒の上から金を塗り重ねたように四角い色面を組み合わせた。また展覧会に先掛けて、同館のショップやレストランなどが展示に合わせて「金」をテーマにした商品やサービスを提供するフェアを開催。内外の人々を繋ぐファサードもデザインしている。

Target：マリタ・リウリア、フィンランド、SPIRAL の活動などに興味のある人々
CL：株式会社ワコールアートセンター　DF＋AD＋D：SPREAD　印刷＋製造：太陽印刷工業株式会社
施工：株式会社脇プロセス、HIGURE 17-15 cas株式会社

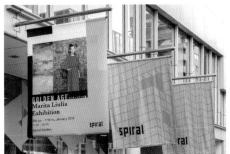

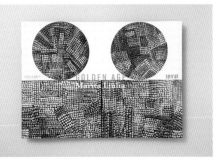

Luodakseen uutta on luovuttava vanhoista tavoista.

If you want to create something new you have to abandon old ways.

新しいものを創りたいなら、古いやりかたを捨てること。

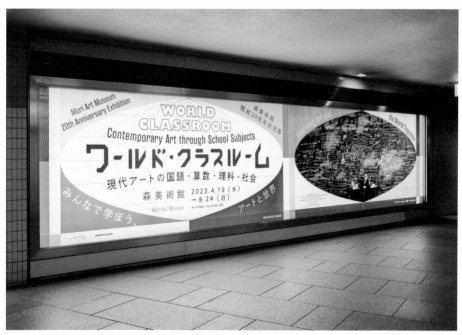

^{No.}51 ⟨ 色 ✕ 模様 ⟩

「世界」を意識したポップな色彩構成とロゴ

森美術館開館20周年記念展「ワールド・クラスルーム：現代アートの国語・算数・理科・社会」のグラフィック。
現代アートをより身近に感じてもらえるよう、世界中の国旗からインスパイアされたポップな色彩構成に、地球
をイメージしたロゴマークを施した。普段、アートに興味がない人にも関心も持ってもらえるように、楽しんで
アートを学ぶことができる展覧会であることを、文字や色彩で伝わるようにデザインしている。

Target：アートに関心がある人を中心に、普段アートに関心のない人にも
CL：森美術館　DF：J.C.SPARK　AD：窪田 新　D：北中 陽、本居幸樹　PH：船本 諒　P：中野良隆

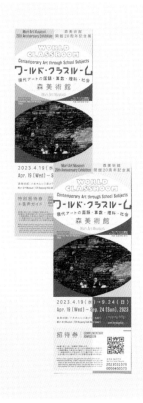

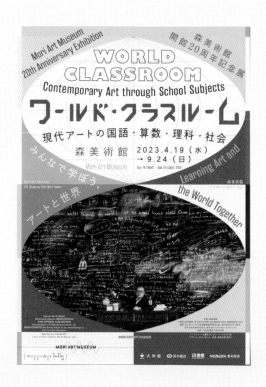

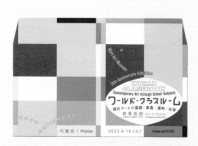

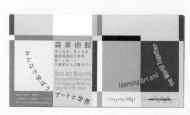

52 ─〈 形 ✕ 色 〉─

新たな平面表現に挑戦するインスタレーション

紙の専門商社「竹尾」の青山見本帖で行われているデザイナーの個展企画の出品作品。本来、印刷後に姿を変えることのないポスターに対して、置かれる場の影響を受けたとしたらどう形が変わるかというトライアルのインスタレーション。様々な形に変化したポスターのシリーズ作品となっている。

CL：株式会社竹尾 青山見本帖　DF：emuni　AD＋D：村上雅士

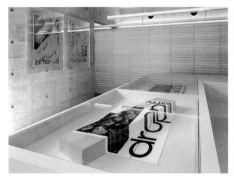

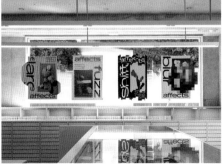

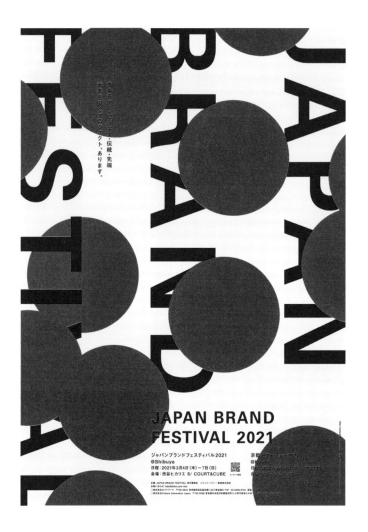

No. 53 〈 形 ✕ 大小 〉

赤いドットを極端に拡大・トリミングしてインパクトを生む

日本発のプロダクトやサービスの紹介、またその活動や関係者たちを繋ぐ場として、年に一度行われるイベントのグラフィック。ポスターは赤いドットを用いたロゴデザインを極端に拡大・トリミングすることで、この場所で人と人、人とモノ・コトが出会うようなイメージを強く印象づけている。冊子では、ポスターのデザインと共通性を持たせながら、表紙を赤いドットが集まった形に型抜きをして、手に取りたくなるようなデザインに。

Target：日本発のプロダクトやサービスに興味がある人々
CL：JAPAN BRAND FESTIVAL実行委員会　DF：MOTOMOTO inc.　AD＋D：松本健一　D：佐藤千祐　PH：上石了一
ED：鈴木 聡（ondo）、寒河江麻恵（PR SHIP）

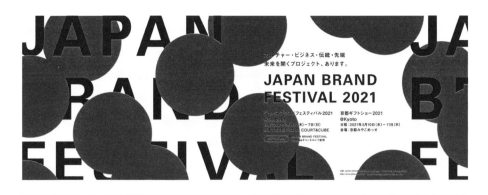

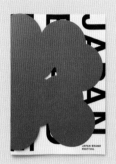

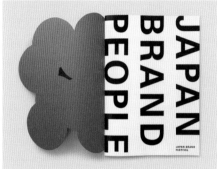

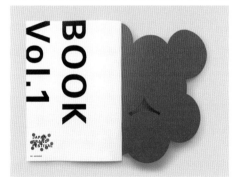

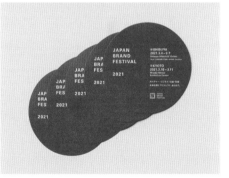

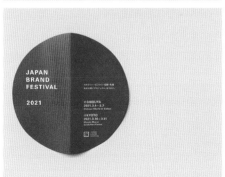

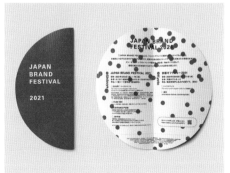

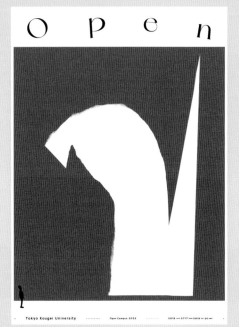

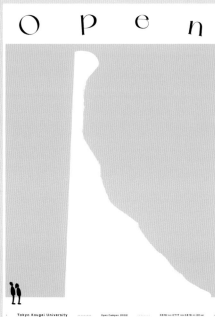

No. 54 〈 色 ✕ 形 〉

見方を限定せず、解釈を鑑賞者にゆだねる

工学系と芸術系の2軸で学部・研究科を持つ東京工芸大学、そのオープンキャンパスのために制作されたポスター。真っ白な紙をちぎり、カットし、単色の背景の上に配置した。単なる紙片のようでいて、しばらく眺めていると生物のシルエットのようにも見えてくる。ポスターの左下には壁に掛かった絵画を見上げるような人物の姿があり、鑑賞の態度を促す仕掛けとしても機能している。

Target：美術大学に興味のある学生
CL：東京工芸大学　DF：Polarno　AD＋D：相楽賢太郎　D：千葉陸矢
プリンティングディレクター：山下俊一

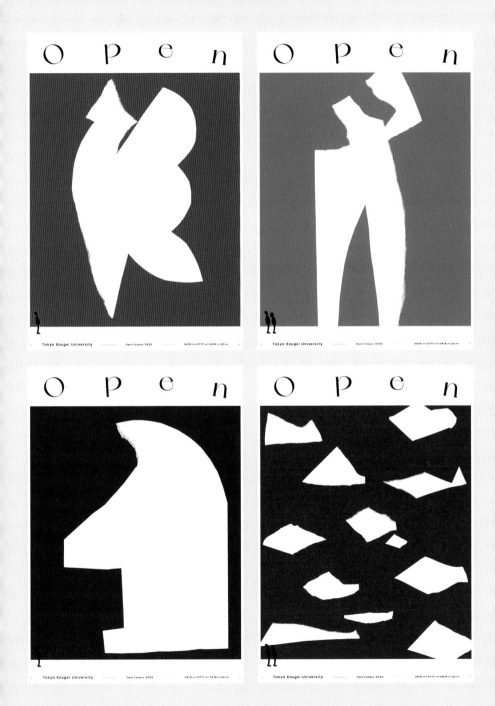

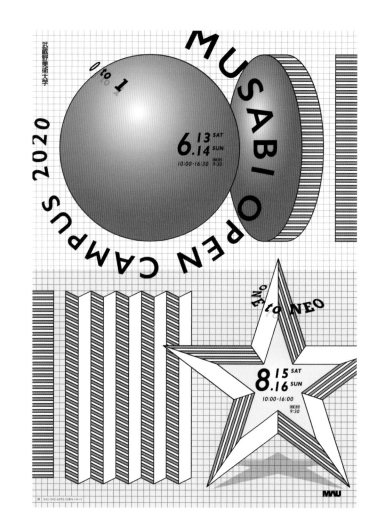

No. **55** ⟨ 形 ⟩

新たな一歩を踏み出し、大学を取り巻く人々を繋ぐ

武蔵野美術大学の2020年オープンキャンパス向けビジュアル。球体や蛇腹、星型を用いたグラフィックは、感染症によってこれまでの当たり前が崩れた「0」の状況を「1」に、そして「1」を「新しい何か」へ進めることができる可能性をオープンキャンパスで感じてもらうことをコンセプトに制作した。視点の変化による各モチーフの繋がりは、会期中での展開タイミングや受験生に向けた学校案内の役割とも連動している。

Target：美大受験生と保護者、美術予備校、中高生、大学OBOG
CL：学校法人武蔵野美術大学　DF＋ウェブサイト企画：minna　AD＋D：角田真祐子　D：長谷川哲士
D（リーフレット内面）：河原健人　ウェブサイト企画＋コーディング：D-LAND

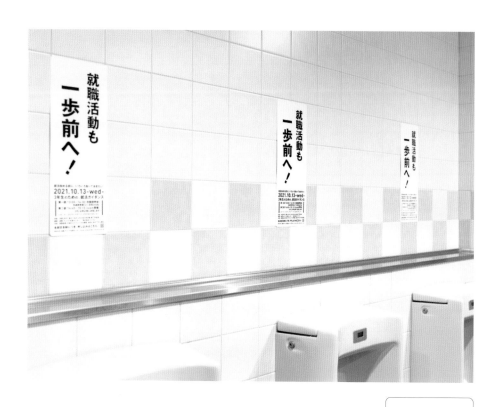

就活始める前に、いろいろ知っておきたい。
2021.10.13-wed-
3年生のための、就活ガイダンス
第一部 13:00～14:30（対面説明会）
共通教育棟C21（定員200名）
第二部 14:45～16:15（zoom開催）
URLは申込者に送信します

各部定員制につき、申し込みはこちら→

56
〈 文字 〉

空間そのものがポスターとして機能する告知戦略

富山大学が主催する企業ガイダンスの告知ポスター。就職情報掲示板で
は同一多種の告知が多く情報が埋もれてしまうため、単独で目立たせな
がら「そろそろ就活を始めないとまずい」と思わせる告知戦略を立案。
通常はチラシなどが貼られていない場所に掲示し、その場所ならではの
メッセージで訴求した。当日のイベントは200名の枠に対して500名
の応募を獲得し、大盛況で幕を閉じた。

Target：富山大学生（就活を本格的に始める前段階の3年生）
CL：富山大学　DF：株式会社ROLE　AD＋D＋CW：羽田 純　CW：橋詰晋也

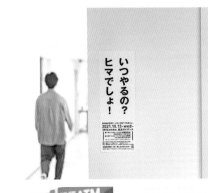

いつやるの？
ヒマでしょ！

もっと上がれる
階段があります

ATM（モリモリ）
（楽しい話が）
（ある意味）

チャリと就職は
パンクじゃねえ
ロックだ！

君にぴったりの企業が
ジュース一社あります

譲り合いは
就活以外で

ほとんどの人生に
エスカレーターはない

君の未来は
カラーコピーだ

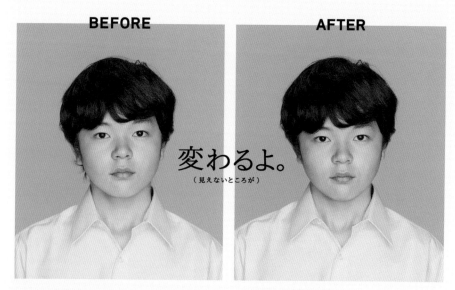

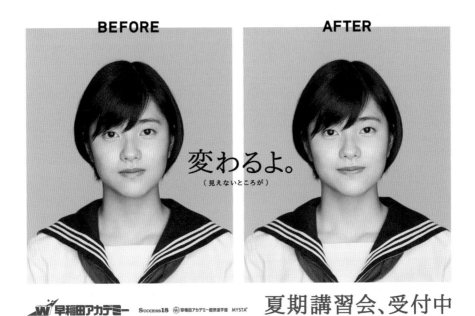

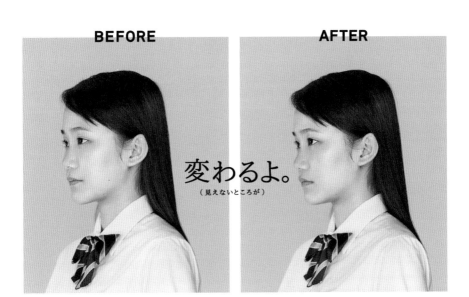

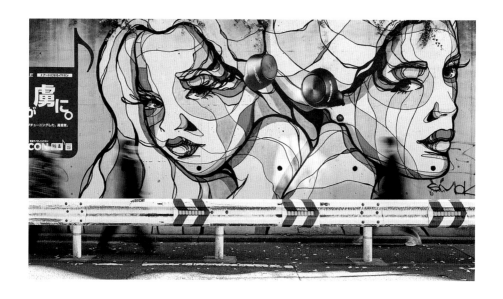

No.

58 ⟨ 絵 ⟩

「東京中のストリートアート」たちをタレントとして起用する

「Noble Audio」は、「魔法使い」の異名を持つジョン・モールトン博士によって生み出されたアメリカのハイグレードイヤホンブランド。その圧倒的な高音質、アートとも賞賛される技巧を凝らした設計、芸術的なデザインにより、世界各国で高い評価を獲得している。その意志を受け継いだワイヤレスイヤホン「FALCON」の屋外広告。「東京中のストリートアート」たちをタレントとして起用し、「東京中のストリートアートがイヤホンを装着する」というビジュアルコミュニケーションを実施。「広告＝アート」の実現に成功した。

Target：コモディティ化したワイヤレスイヤホン市場の中で、音楽を聴く全ての人々
CL：Noble Audio　DF：T&T TOKYO　CD：門井 舜　AD＋D：トミタタカシ　CW：タカハシトモヨシ　P：元山勢也
CP：菅原直哉、猫塚萌芽

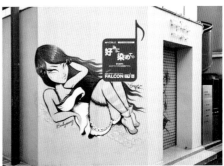

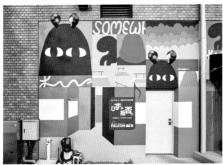

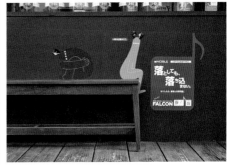

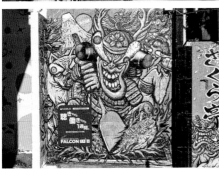

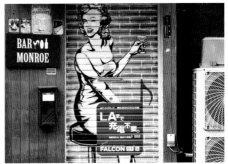

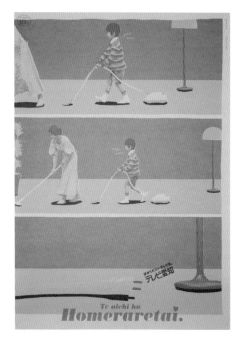
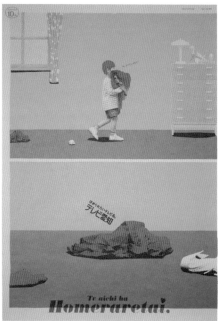

59 〈 写真 ✕ 色 〉

CM の切り出し映像をコラージュしたグラフィック

テレビ愛知のリブランディング。「ほめられたいテレビ局。」と、あえて
素直な欲望をタグラインに制定し、テレビ愛知の頑張る気持ちと姿勢を
チャーミングに伝えることにチャレンジ。テレビ愛知の擬人化として、
ほめられるために一生懸命頑張る、けれど少しおっちょこちょいな少年
を主人公に据え、彼のお手伝いをストーリーとして展開し、CM とグラ
フィックを制作。絵本的な世界観で構成し、グラフィックは CM の切り
出し映像をコラージュしている。

Target：愛知県民、テレビ局付近の商店街の人々
CL：テレビ愛知　DF：puzzle　CD：永島一樹　AD：河野 智
D：大渕寿徳、藤谷力澄、原 裕理恵　CW：原 央海
スーパーバイザー＋AE：鈴木健介
プリントプロデューサー：中山健太

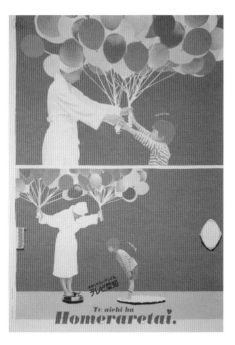
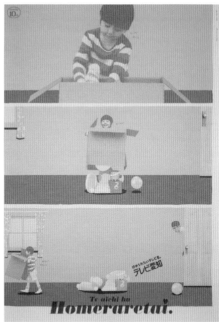
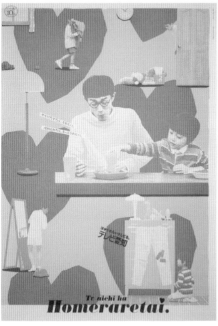
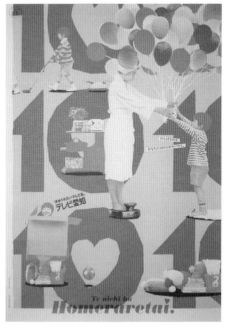

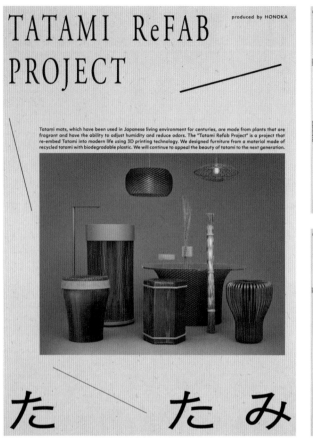

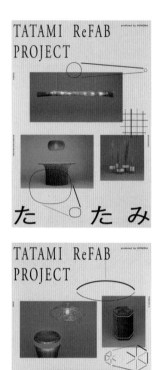

60 〈 形 ✕ 写真 〉

情報のみならず展示の一部として機能するフライヤー

「TATAMI ReFAB PROJECT」は畳の廃材を大型3Dプリント技術を用いて現代の暮らしに編み直すプロジェクト。
世界最大の家具見本市ミラノサローネでの発表にあわせて制作した。フライヤーでは、各プロダクトの特徴的な
形状を表現。畳の原料であるイグサを想起させる線で、極限まで要素を減らし概念的にモチーフを描いた。用紙
は粗く漉いた紙を使用し、まるでフライヤーまでもが畳から生まれたかのように演出。

Target：ミラノサローネ来場者。デザインに対する情報感度が高く、文化的な好奇心のある人々
CL：HONOKA LAB.　DF：TM INC.　AD：田村有斗　PH：御座岡宏土

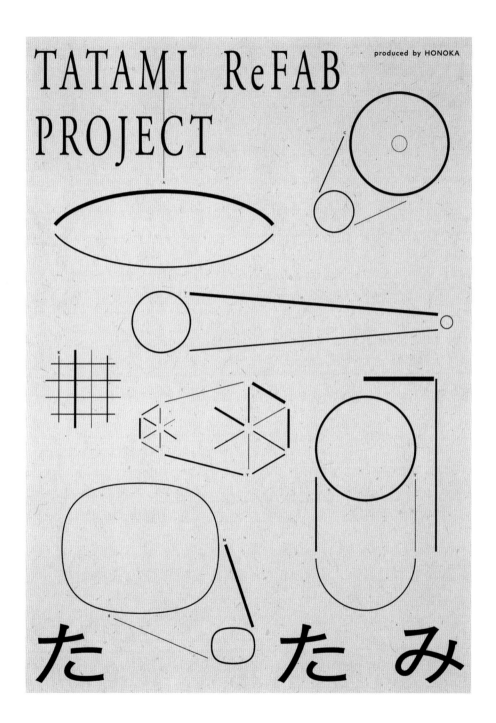

TATAMI ReFAB PROJECT

produced by HONOKA

た　た　み

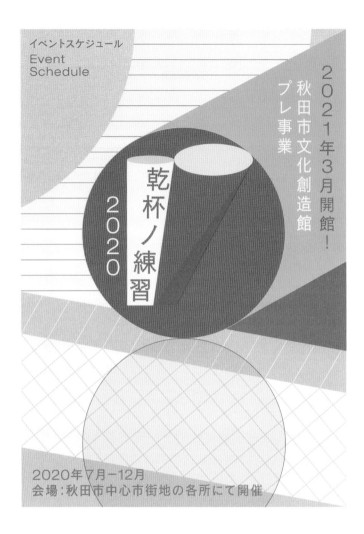

No. 61 ―〈 形 ✕ 色 〉―

幅広い世代に向けた、明快な配色とグラフィックの告知ツール

秋田市文化創造館のオープンに先駆けたプロジェクト「乾杯の練習」の告知ツール。配布時にできるだけ多くの
人々に手にとってもらえるように、明快な色合いと、単純なグラフィック要素で、様々な世代の人々にもわかり
やすく、目に入るような佇まいを目指して制作している。

Target：秋田市近郊に暮らし、文化や新しい知識の交流に興味のある、様々な世代の人々
CL：秋田市文化創造館　DF：株式会社田部井美奈　AD＋D：田部井美奈

未来
生活
FUTURE
LIFE

秋田市文化創造館プレ事業
乾杯ノ練習

未来の生活を考えるスクール
新しい知識・視点に出会い、
今よりちょっと先の生活について考えよう。
主催：秋田市　企画：NPO法人アーツセンターあきた
（全4回）

多様性
DIVERSITY
個性
IDENTITY

秋田市文化創造館プレ事業
乾杯ノ練習

未来の生活を考えるスクール
新しい知識・視点に出会い、
今よりちょっと先の生活について考えよう。
主催：秋田市　企画：NPO法人アーツセンターあきた
（全4回）

FERMENTATION
発酵

秋田市文化創造館プレ事業
乾杯ノ練習

CREATION
創造

未来の生活を考えるスクール
新しい知識・視点に出会い、
今よりちょっと先の生活について考えよう。
主催：秋田市　企画：NPO法人アーツセンターあきた
（全4回）

農業
AGRICULTURE
遊び
PLAYING
絵本
PICTURE BOOK

秋田市文化創造館プレ事業
乾杯ノ練習

未来の生活を考えるスクール
新しい知識・視点に出会い、
今よりちょっと先の生活について考えよう。
主催：秋田市　企画：NPO法人アーツセンターあきた
（全4回）

62

〈 写真 ✕ 文字 〉

印刷用紙の特徴を伝えるためのポスター作品

オフセット印刷用のラフグロス紙である「ヴァンヌーボ」の、デジタル
印刷に対応した新製品「ヴァンヌーボデジタル」を使用した展覧会の出
品作品のシリーズ。デジタル印刷の特徴である無版印刷を直感的に理解
できるよう、展示会場を130枚を超える、全て異なるデザインのポスター
で埋め尽くした。一般的に紙の印刷見本に用いられる人物などをモチー
フにしつつも新しい表現で切り取り、展覧会として構成した。

Target：グラフィックデザイナーなど、印刷の紙の選定を行う人々
CL：株式会社竹尾　DF：emuni　AD＋D：村上雅士　D：永井 創
PH：佐藤新也　レタッチ：吉武真理子

私たちの存在とは何か。

"――中学生の頃、突如、街の上空にまるで月のように人間の顔が"ぽっ"と浮かんでいる夢を見た。代わり映えのない日常の中で、ある日偶然見てしまったこの夢がなぜかとても大切な気がして、ずっと忘れられなかった。"

四年に一度の人類最大の祭典のなか、実在する顔の巨大な縮小が、東京の空に浮かぶ。その巨視的な風景は、私たちがこの広大な世界に存在しているということの不思議や実感をあらためて問いかけるでしょう。空に浮かぶ顔は、特別な顔ではなく、あなたや私であるかもしれません。

Tokyo Tokyo FESTIVAL 全国公募特別事業である"まさゆめ"は、年齢や性別、国籍を問わず世界中からひろく顔を募集し、選ばれた「実在する一人の顔」を2020年 夏の東京の空に浮かべるプロジェクトです。各地の国際芸術祭等で抽象性と創造性に満ちた作品で話題をさらってきた現代アートチーム 目 / [mé]。そのアーティストである荒神明香が中学生のときに見た夢に着想を得ています。実際に顔が浮かぶ当日に向けて、多くの人々の様々な記憶に結びつきながら、プロジェクトの意味、本質を共有していきます。

目 / [mé]

まさゆめ
ma sa yu me

2020年
東京の空に浮かぶ顔、募集

私たちの存在とは何か。

まさゆめ
ma sa yu me

まさゆめ
ma sa yu me

「空に顔を浮かべる」アートプロジェクトの告知ビジュアル

現代アーティスト「目/me」のプロジェクト、「まさゆめ」の告知ビジュアル。東京の空に人の顔を浮かべる。その計画が2019年から行われ、2021年夏に実現化された。計画段階では概略のみを伝えるため、「東京の空の風景とそこに浮かぶポートレート」という形で、思想を抽象化したビジュアルとしている。

Target：アートに関心のある人々
CL：目/me　DF：KAAKA　AD＋D：加藤亮介　PH：津島岳央

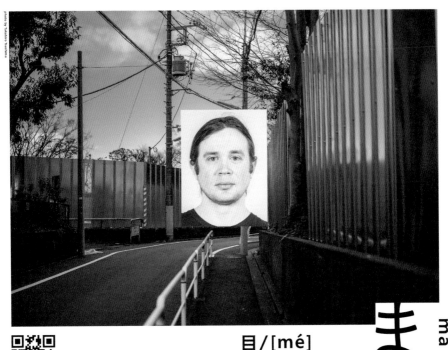

目/[mé]

ま_{ma}さ_{sa}ゆ_{yu}め_{me}

2020年
東京の空に浮かぶ顔、募集

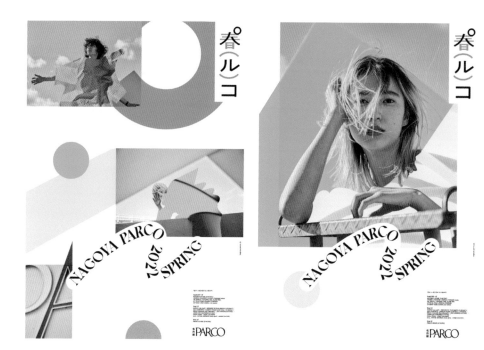

No. 64 —〈 写真 ✕ 色 ✕ 形 〉

コラージュによる不思議な世界観でファッションを表現

2022年春に名古屋パルコで行われたキャンペーンのビジュアル。イン
スタグラマーの地元美容師をモデルに起用し、名古屋パルコ内で撮影。
店舗や日常の複雑な背景に対して、シンプルで異質なカラーパネルがモ
デルや服を引き立てることを狙った。レイアウトにもパネルを活かして、
平面的な表現と組み合わせたデザインを意識している。

Target：若者から、昔パルコで買い物していた30〜40代の人々まで
CL：名古屋パルコ　DF：drawrope　CD：本橋乃衣絵、石川 優（PARCO）
AD＋D：白澤真生　PH：尾崎芳弘（DARUMA）　IL：川浦真歩
CW：山本雄平、西川雅代、小林拓真（MAISONETTE）
M：ayumi niimi (jurk)、fuuki (jurk)、mayu (jurk)、miku (jurk)、saki (jurk)、
HITOSHI WATANABE (teto hair/tuco)、YU HATTA (wit/wit circle)
HM：jurk、teto hair/tuco、wit/wit circle

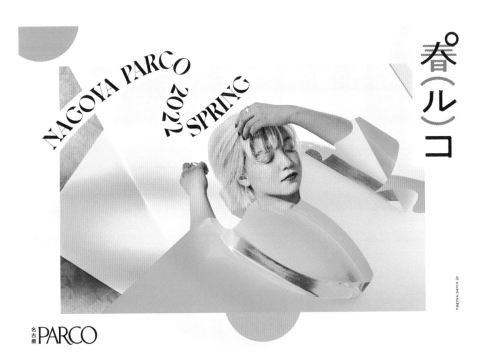

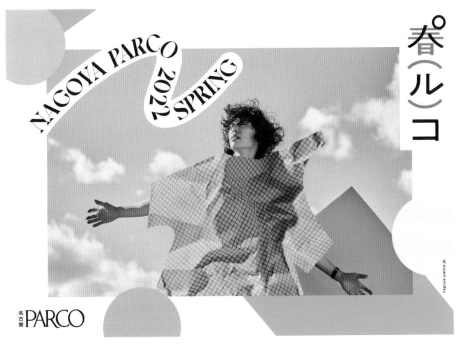

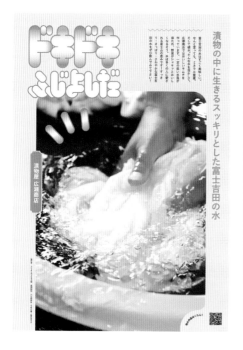

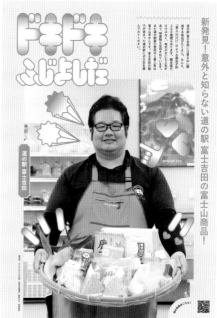

65 〈 写真 ✕ 形 〉

写真を「デコる」感覚のポスターフォーマット

富士吉田の地元高校生が主体となって地域の魅力を伝えるプロジェクト「ドキドキふじよしだ」。知りたい・伝えたいという気持ちのイメージを、膨らんで丸みを帯びた形状と赤らんだ頬の赤、そして地域のイメージカラーの青を用いたロゴタイプで表現した。あわせて提案したポスターでは、マニュアルとグラフィックデータのフォーマットを提供。学生自身が写真を「デコる」感覚でポスターを制作し、主体的な活動の実現に繋がった。

Target：観光客、地元住民
DF：minna　CL：特定非営利活動法人かえる舎
AD＋D：角田真祐子、長谷川哲士　D＋PH＋CW：富士吉田市内有志高校生

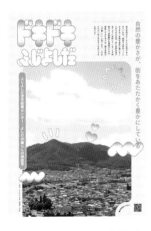

自然の豊かさが、街をあたたかく豊かにしている

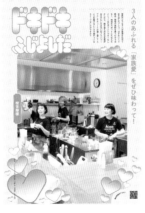

3人のあふれる「家族愛」をぜひ味わって！

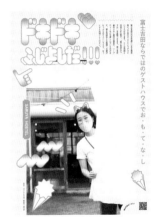

富士吉田ならではのゲストハウスでお・も・て・な・し

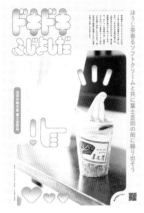

ほうじ茶香るソフトクリームと共に富士吉田の街に繰り出そう

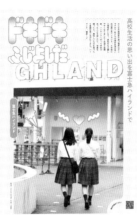

高校生活の思い出を富士急ハイランドで

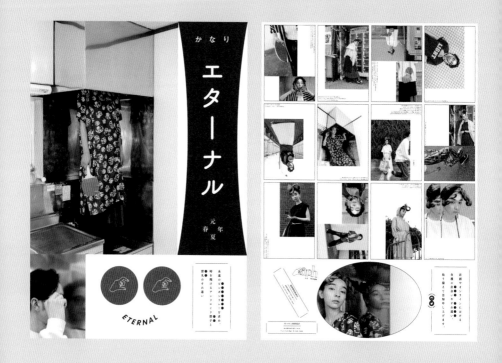

No. 66 〈写真 ✕ 色〉

気鋭のミュージシャンを起用したドラマ仕立てのキャンペーン

気鋭のミュージシャン、東郷清丸を起用したファッションブランド「caph」のキャンペーンポスター。時空を超えてパートナーを探し続けるアンドロイド、澄子。二人は惹かれ合い、同じ時と場所に引き寄せられ、何かを感じ合いながらも、異なる時空に存在しているが故に、すれ違い続ける。ほぼほぼエターナルな探求の中に見出される、刹那さ、恋心、永遠、瞬間、といった青春タグを散りばめたドラマ仕立てのキャンペーン。撮影においては、東郷清丸の楽曲を実際に聴きながらモデルに動いてもらい、実店舗における清丸限定グッズの販売、店頭でのBGMなど、物語の異次元が現実空間に染み出すよう演出。

Target：文芸、インテリア、インドア活動、モダンアートなどに興味のありそうな20〜40代女性
CL：株式会社アンビデックス　DF：MIKIKADO　CD＋AD＋D＋CW：門倉未来　PH：後藤洋平（gtP）
HM：Mizuho Hayashitani　M（SS）：チバユカ（Gunn's）　M（AW）：Miri（friday）　音楽・主演：東郷清丸（Allright Music）

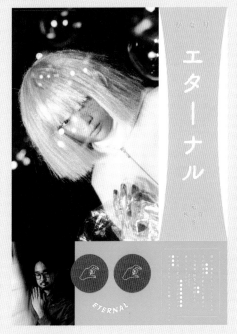

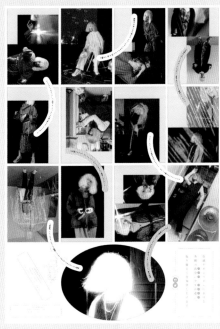

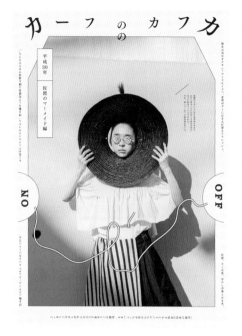
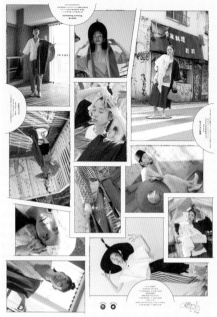

No. 67 〈 写真 ✕ 色 〉

カフカの「変身」とアンドロイドに着想を得た
物語をビジュアル化

ファッションブランド「caph」のポスター展開。カフカの「変身」とアンドロイドや人工知能に着想を得て、シーズンごとにボディを更新する「カフカ」という名のアンドロイド・ファッションモデルの物語を、4シーズンに渡って展開。現実離れしすぎずに、「SF なのに日常的で、どこにでもいる普通の少女。なのにアンドロイド」というバランス感を目指している。現場のノリで生まれる予想外のビジュアルも取り入れつつ、臨機応変に映画を制作していくようにデザインしている。

Target：文芸、インテリア、インドア活動、モダンアートなどに興味のありそうな 20〜40 代女性
CL：株式会社アンビデックス　DF：MIKIKADO　CD＋AD＋D＋CW：門倉未来
PH：Yosuke Demukai　HM：Mizuho Hayashitani

144

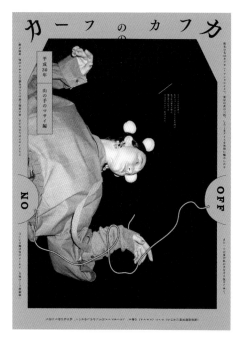

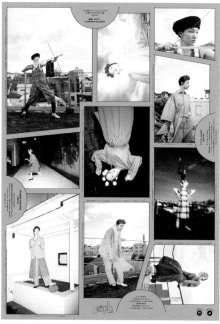

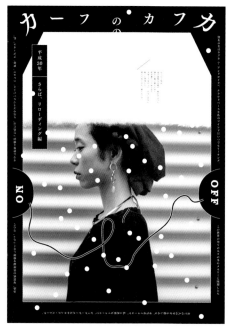

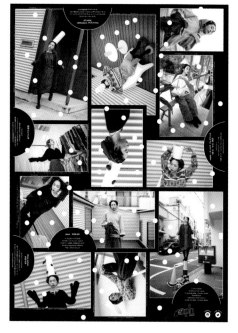

No. 68 〈絵〉

従来のサウナイメージとは異なる極彩色のビジュアル展開

日本経済新聞社の、サウナ入浴後にビジネスディスカッションをするイベントのビジュアル。サウナが持つ従来のナチュラルなイメージや、これまでの NIKKEI のイメージ、どちらとも異なるトーン＆マナーを目指して制作した。テーマはアイデアが生まれるサウナ。発想の瞬間やサウナでリフレッシュした際の感覚をヒントにしながら、極彩色のビジュアルを展開している。

Target：スタートアップの CEO など、若手のビジネスパーソン
CL：日本経済新聞社　DF：J.C.SPARK　CD＋CW：田母神 龍　AD：河野 智　D：坂本 亘、近藤将斗、柴田胡桃
IL：柴田胡桃　P：久野サトシ　プリントプロデューサー：田村研二　ビジネスプロデューサー：山中 興、菊地未希、多田裕太郎

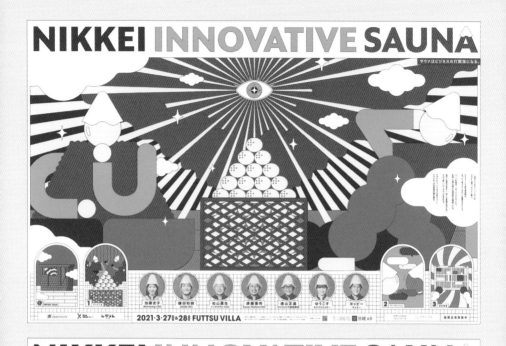

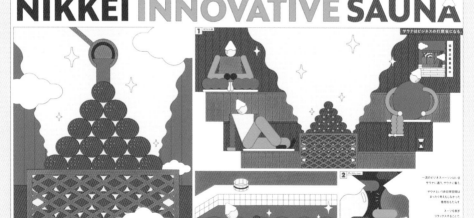

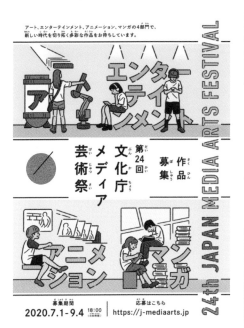

69

⟨ 絵 ✕ 文字 ✕ 色 ⟩

英語とカタカナのバリエーションを違和感なく見せる

「第24回文化庁メディア芸術祭」の作品募集フライヤー。一般用と
U-18用でリンクするようにデザイン。応募ジャンルの内容が伝わるよ
う、人物のイラストをそれぞれのカテゴリー名称と組み合わせて配置し
ている。一般用は英語、U-18はカタカナで表記しており、どちらも違
和感のない組み合わせに。また、それぞれのメインの背景色を変えるこ
とで、パッと見の印象は変えつつ、同じシリーズに見える配色にして
いる。

Target：作品制作をしている一般の人々、18歳以下の人々
CL：文化庁メディア芸術祭実行委員会　DF：AIRS　AD＋D：伊藤敦志

時代を映し出す新たな表現を募集しています。

ENTERTAINMENT

募集
作品
CALL FOR ENTRY

第24回 文化庁メディア芸術祭

ART

ANIMATION

MANGA

募集期間 **2020.7.1-9.4**
Entry Period 18:00 (日本時間 | Japan Standard Time)

エントリーはこちら Submit entries here
https://j-mediaarts.jp

24th JAPAN MEDIA ARTS FESTIVAL

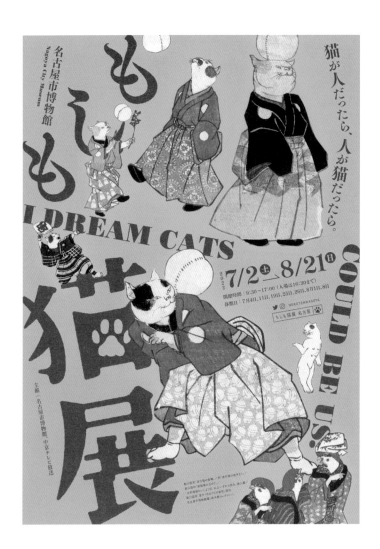

No. 70 ＜ 絵 ✕ 色 ＞

モチーフの角度や強弱で動きのあるレイアウトに

2015年に名古屋市博物館にて開催された「いつだって猫展」に続く、第二弾の展覧会のグラフィック。モチーフに角度をつけたり、作品の大きさの強弱、文字のレイアウトで動きを出して、新鮮なイメージを打ち出している。背景には特色の蛍光ピンクを使用。チケットはポスターやチラシで使用した作品を使いながら、レイアウトやカラーリングでバリエーションを広げ、集めたくなるようなチケットとなっている。

Target：子どもから学生、大人、年配の方まで幅広い層
CL：名古屋市博物館、中京テレビ放送　DF：AIRS　AD＋D：伊藤敦志

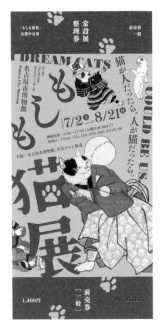

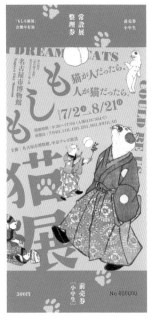

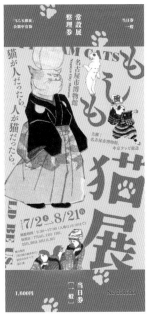

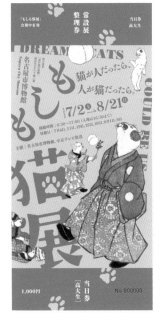

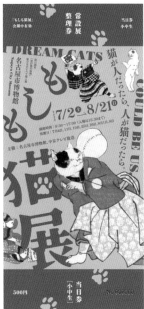

No. 71 〈 絵 ✕ 写真 〉

郷土の優れた作品の価値を「太く」表現

旧盛岡藩主由来の品々をはじめとする郷土資料群「宝裕館コレクション」、その周年記念展のためのグラフィック。寄贈者の屋号を由来とする「宝」の文字を展覧会のキーワードとして抽出、漢字の要素を宝箱に見立て、資料の写真をこれに収めるように配置した。太く、コントラストの強い白黒による構成は、遠方からの視認性に優れるだけでなく、40周年という記念展を力強く告知することを意識している。

Target：地元の歴史にあまり関心がない30〜40の人々
CL：もりおか歴史文化館　DF：homesickdesign　AD＋D：黒丸健一　代理店：川口印刷工業株式会社

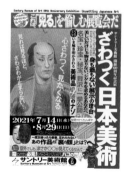

No. **72** ─〈文字〉─

世間を日々ざわつかせる「メディア」をモチーフにした告知物

サントリー美術館開館60周年記念展「ざわつく日本美術」の告知ツール。日本美術を6つのテーマから切り取り、様々な方法で鑑賞者を楽しませ、心をざわつかせる展覧会。世間を日々ざわつかせる「メディア」にモチーフを当てて、展覧会で心がざわつく前に、告知からざわざわしてしまうようなデザインを心がけた。展覧会について「もっとお知らせしたい！」という思いを込めて4種展開にしたチラシは、裏面にそれぞれ違うざわつく情報を掲載し、ターゲットへアプローチしている。

Target：日本美術に関心のある人々
CL：サントリー美術館　DF：株式会社ROLE　AD＋D：羽田 純

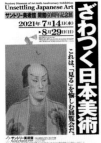
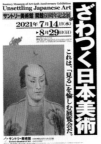
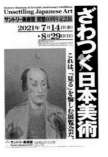
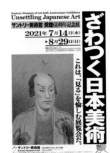

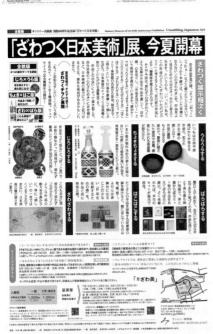

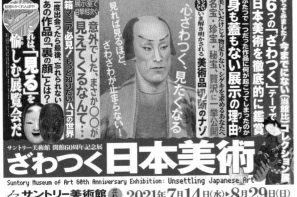

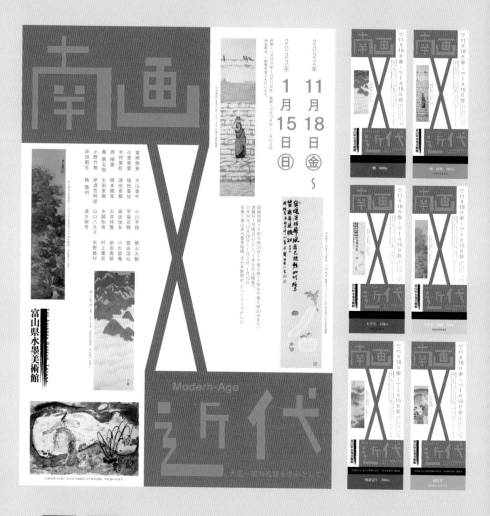

No. **73** ─〈 文字 ╳ 絵 ╳ 色 〉─

展示内容に合わせ、作字と作品の配置を自由な雰囲気に

展覧会「南画×近代 大正〜昭和初期を中心として」の告知物、チケット。南画といえば一般的に形式的で地味な
印象があるが、この展示では大正〜昭和に制作された自由な表現の新南画が展示される。展示内容に合わせ南画・
近代の作字や作品配置は、自由な雰囲気に。タイトルの「南画×近代」を画面に大きく配置し目を引くデザイン
にした。色は朱色に近い鮮やかな赤と金を用いて、軽やかさと重厚さを表現。

Target：美術展や日本画に興味のある人々
CL：富山県水墨美術館　AD＋D：柿本 萌　印刷進行管理：東澤吉幸

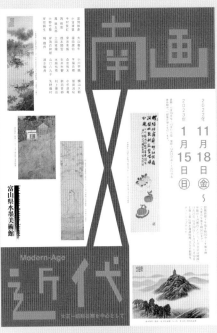

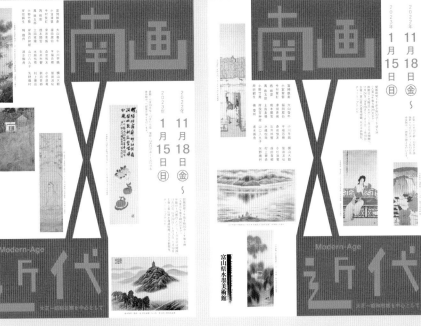

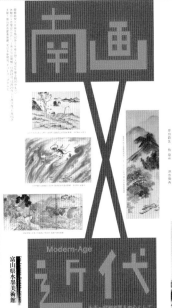

南画とは、古今東西の画派の要素を採り入れながら生まれ、江戸後期から明治初期にかけて流行した日本独自の絵画です。池大雅や与謝蕪村らの名が知られる南画は、本来、反権威的で柔軟な性格でした。しかし、形式主義にとらわれた「つくね芋山水」と揶揄されるなかで明治半ばには衰退したものとして、日本の近代美術史ではあまり重要視されてこなかった経緯があります。

ところが、大正期には西洋美術の新思潮「ポスト印象主義」以降の動向が日本画家たちにも影響を与え、南画に再び注目が集まります。洋画から日本画に転じた画家たちなどを含め、画派を超えた自由な精神と表現性が見られる新時代の絵画は「新南画」と呼ばれました。

本展ではいくつかの観点から近代の南画を再考し、近代日本美術史のもうひとつの姿を探ります。

南画とは？・・・「南画」という言葉は、知識人が余技として描いた絵「文人画」が本来であると共に、中国山水画の中で簡略・軽淡で清雅ながらに格調を重んじた「南宗画」を認めたもの、文脈としてはあいまいですが、大正期の画家たちが注目したのは、テクニックより表現性を重んじる姿勢でいたようです。

関連行事

① 講演会「新南画の魅力」 11月26日(土) 午後2時～午後3時30分予定
② ギャラリートーク 12月10日(土)、1月7日(土) 各日午後2時～
③ ミュージアムコンサート2022「彩風の通り道」 12月16日(金) 午後18時開演

観覧料 一般 900(700)円 大学生 450(350)円 前売・一般のみ 700円

富山県水墨美術館

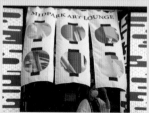

No. 74 〈 模様 ✕ 色 〉

提灯のフォルムにグリッチアートを閉じ込める

2021年夏に「TOKYO MIDTOWN」でアートをテーマにしたイベントが開催され、告知と会場装飾という役割とともにアート展示のひとつとしても機能するデザインが求められた。そこで、コンピュータのバグである「グリッチ」を現代の再現不可能な光のアートとして定義し、偶然から生まれる色鮮やかなバグをキャプチャ。日本の伝統的な夏の風物詩である提灯に定着した。モニターの光から生まれたグラフィックを和紙にプリントし、提灯の光によって再び写し出している。

Target：女性を中心とした SNS ユーザー、ライトなアート好きの人々
CL：TOKYO MIDTOWN　DF：TM INC.　AD：田村有斗　D：原田真之介

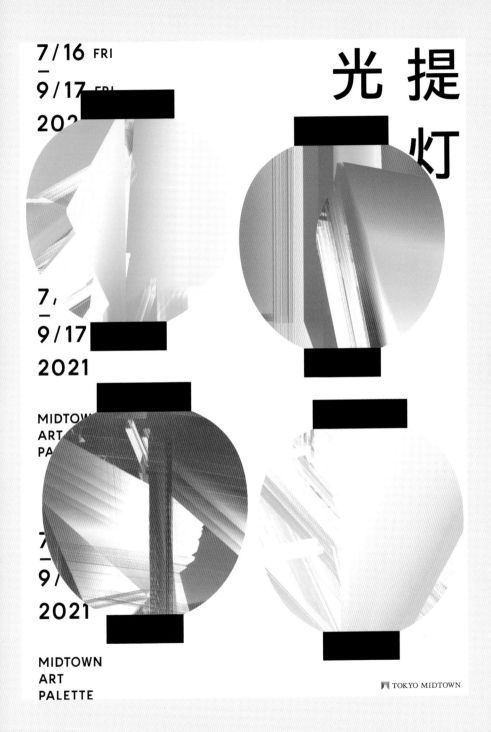

光 提 灯

7/16 FRI
–
9/17 FRI
202

7/
–
9/17
2021

MIDTOW
ART
PA

7/
–
9/
2021

MIDTOWN
ART
PALETTE

TOKYO MIDTOWN

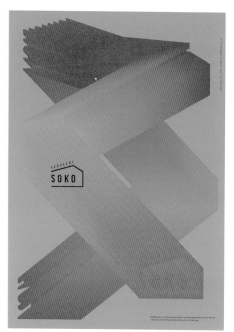
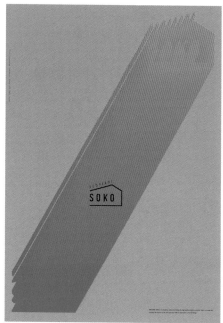

75 ─〈 色 ✕ 形 〉

ロゴの軌跡から描かれるアート空間のグラフィック

「駒込倉庫 Komagome SOKO」は、東京のアートシーンに次々と浮か
び上がる様々な良質なプロジェクトをすくい上げ、実現の場を提供する
ことを目的としたギャラリースペース。建物の間口が狭く細長い構造を
モチーフにロゴを制作し、ロゴから派生したグラフィックでポスターを
制作した。

Target：アートやデザインに関心のある人々
CL：SCAI THE BATHHOUSE　DF：HYPHEN　AD＋D：原 健三

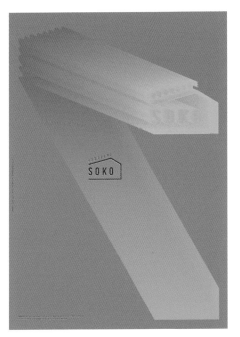
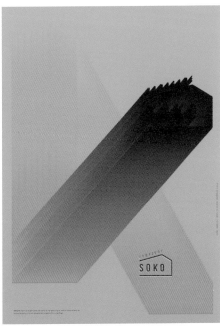
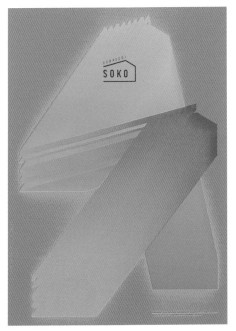
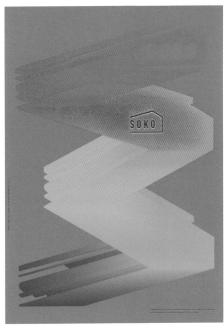

76 ─〈 文字 ╳ 色 〉─

1500部1枚1枚が異なる箔乱れ押し

東京造形大学メディアデザイン専攻領域のパンフレット。手に取る受験生それぞれに違うものを渡す事できないかと考えた結果、箔乱れ押しを使用したパンフレット制作となった。箔押しの版はひとつだが、押し方をランダムにすることで、1500部1枚1枚違う印刷物に。奥行きあるレイヤー感を出したかったこともあり、平面的になりすぎないよう、箔版のタイポグラフィは動きのある形状を採用している。使用した箔は計5種類。

Target：美大受験生
CL：東京造形大学　DF：KASUGAMARU　AD＋D：宮前 陽
プリンティングディレクター：コスモテック

163

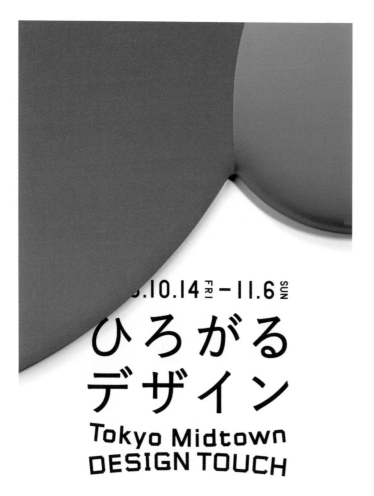

No. ## 77 —〈 形 ✕ 色 〉—

絵の具が垂れて広がる様をビジュアル化する

毎年ミッドタウンで開催されているデザインイベントのビジュアル。当年度は「ひろがるデザイン」というテーマで、デザインと工芸、デザインと建築など、デザインと別の何かが出会って生み出された新しいものを、様々な場所で展示するという企画。異なる複数色の絵の具が垂れて広がっていく様をメインビジュアルとして、ポスター・フラッグ・フライヤー・Webなど、全て違うビジュアルで展開を行った。

Target：デザインやアートに興味がある人々
CL：東京ミッドタウン　DF：emuni　AD＋D：村上雅士　PH：佐藤新也

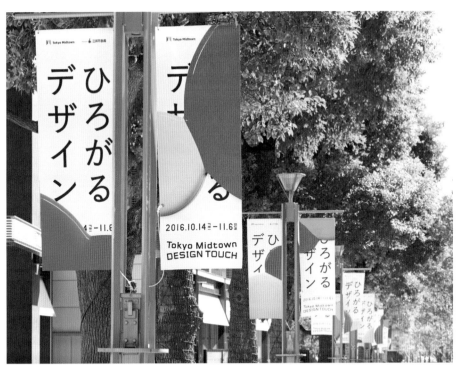

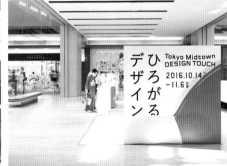

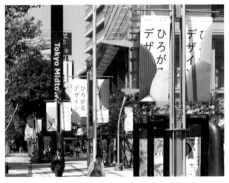

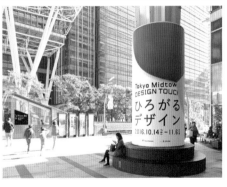

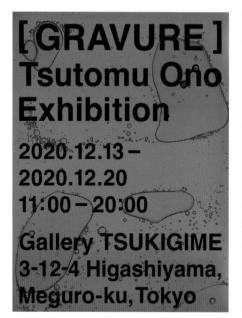

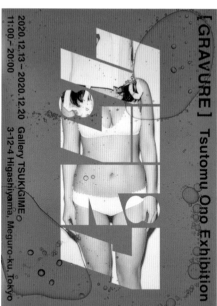

No.

78

⟨ 色 ✕ 写真 ⟩

不規則に形が変化する気泡のギミック

フォトグラファーであるオノツトムの、グラビアアイドルをテーマに撮影したエキシビジョンのグラフィック。月刊誌「サイゾー」で約3年半に渡って続いた連載「ツツム、カクス、チラリスル」を展覧会にしたもの。不規則に形が変化する気泡のギミックからポスタービジュアルを制作した。また透明の液体に包まれた写真集も制作。

Target：アートやデザインに関心のある人々
CL：オノツトム　DF：HYPHEN　AD＋D：原 健三　PH：オノツトム

[GRAVURE]
Tsutomu Ono
Exhibition

2020.12.13 –
2020.12.20
11:00 – 20:00

Gallery TSUKIGIME
3-12-4 Higashiyama,
Meguro-ku, Tokyo

2020.12.13 – 2020.12.20
11:00 – 20:00

Gallery TSUKIGIME
3-12-4 Higashiyama, Meguro-ku, Tokyo

[GRAVURE] Tsutomu Ono Exhibition

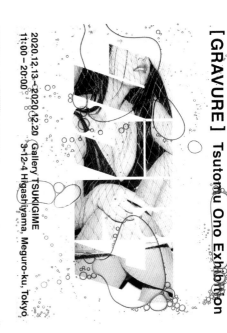

[GRAVURE]
Tsutomu Ono
Exhibition

2020.12.13 –
2020.12.20
11:00 – 20:00

Gallery TSUKIGIME
3-12-4 Higashiyama,
Meguro-ku, Tokyo

2020.12.13 – 2020.12.20
11:00 – 20:00

Gallery TSUKIGIME
3-12-4 Higashiyama, Meguro-ku, Tokyo.

[GRAVURE] Tsutomu Ono Exhibition

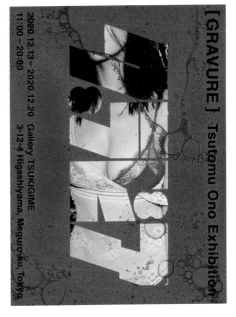

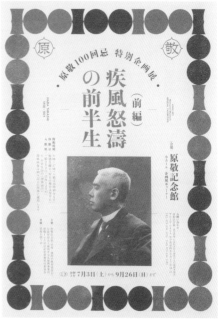

No. 79 〈 写真 × 色 〉

2つの会期×2種類のデザインで幅広い人の興味を惹く

政治家・原敬の業績と生涯を前後半で紹介する企画展のグラフィック。明治・大正の広告などをヒントに全体のデザインをまとめている。100回忌にちなんだ数字を本展示のキーワードとし、それを反映した飾り枠を前後半を通した共通の要素としている。さらに各会期ごとにデザイン違いで2種類のフライヤーを用意。キーカラーを統一しつつも写真の取り扱いで印象を大きく変え、より幅広い人の目に留まる施策を行った。

Target：原敬が好きな人々、30〜40代の初来館者
CL：原敬記念館　DF：homesickdesign　AD＋D：黒丸健一

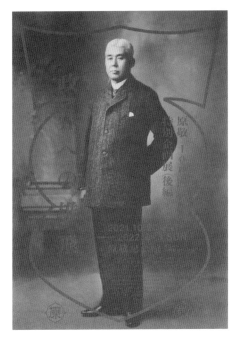

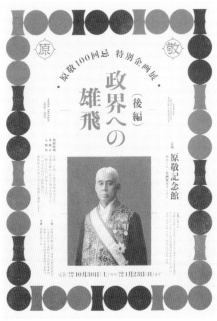

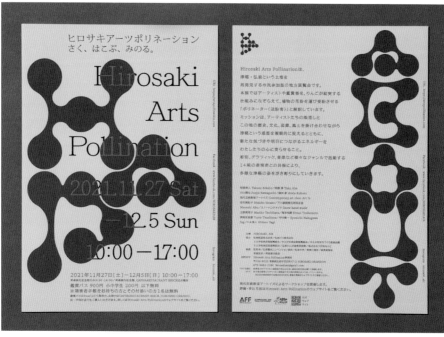

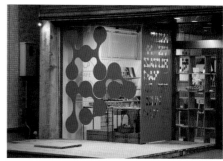

ロゴから派生したタイプフェイスを会場装飾に活用

青森県弘前市にて行われた、市内外のアーティストと市民の協業によって作られる市民参加型の展覧会「ヒロサキアーツポリネーション」のグラフィック。アートを媒介に作家と街を結びつけて、新しい価値や魅力を想像する展覧会ということで、2つの円が結びつく造形でVIシステムを制作。ロゴから派生したタイプフェイスを作ることで、町中のサインや会場装飾に活用している。

Target：弘前市内外のアート関心層を中心に、普段アートに触れていない人にも
CL：Hirosaki_Air　AD：窪田 新　D：浦中宏樹　PH：船本 諒　P：樽澤武秀、樽澤優香

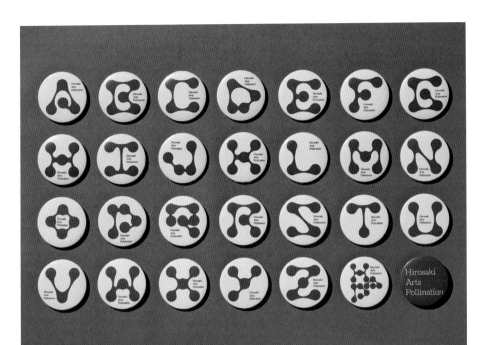

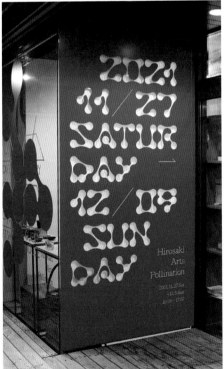

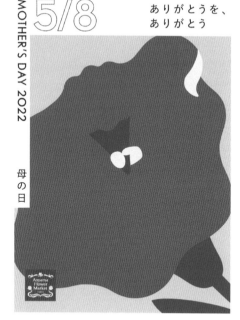

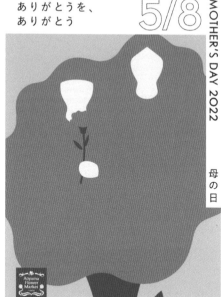

ありがとうを、
ありがとう

5/8
MOTHER'S DAY 2022
母の日

No. # 81 ─〈 絵 ✕ 色 〉─

見方によって印象が変わるビジュアルで
コンセプトを表現

青山フラワーマーケットによる母の日のためのポスターシリーズ。「無限大の愛」というテーマのもと、「ありがとうを、ありがとう」というコンセプトワードを提案。母（受け取る側）、子供（贈る側）、花と、見方によって印象が変わるようなビジュアルとすることで、個性を持たせつつ、「無限に贈り合う愛」というコンセプトを表現している。

Target：30〜40代女性メインに、10〜50代男女。母親や義母を持つ人々
CL：株式会社パーク・コーポレーション　DF：株式会社ヒバ、株式会社QANDO
CD：中川健一（株式会社QNADO）　AD＋D＋IL：吉田ナオヤ（株式会社ヒバ）
CW：中山理恵（株式会社QNADO）

ありがとうを、
ありがとう

5/8

MOTHER'S DAY 2022

母の日

Aoyama
Flower
Market
TOKYO

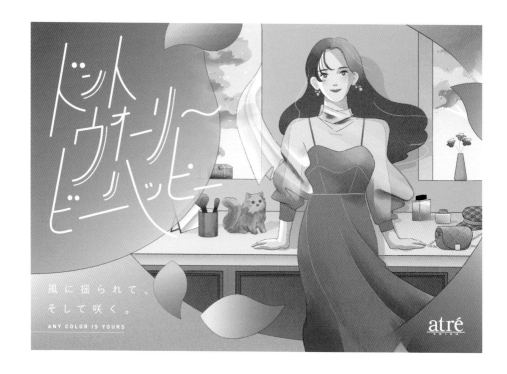

82 〈 絵 〉

「感情のゆらぎ」に寄り添うシーズンビジュアル

アトレ恵比寿、2023年春の「ドントウォーリービーハッピー」のキービジュアル。春は気候や環境の変化があり、心が不安定になりがちな季節。そんな感情のゆらぎを、風に揺られている花びらのような不規則な形のグラデーションで表現。春らしい暖かなカラーのデザインとメッセージで、見た人に寄り添い肯定する、これまでとは違う新たな形のシーズンビジュアルを目指している。館内ビジュアルと連動した Web サイトもデザインし、春のイベントやショップ情報を発信。

Target：恵比寿に訪れる 30〜40代女性
CL：アトレ恵比寿　DF：CEMENT PRODUCE DESIGN　AD＋IL：黒田理紗
D＋CW：米田 航

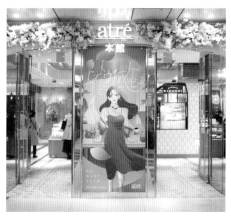
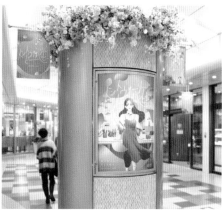

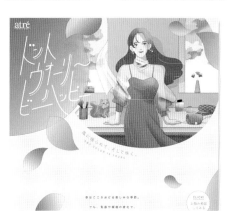

No.

83 ‹ 絵 ›

ナチュラルテイストで展開する生活雑貨店の POP シリーズ

生活雑貨店「un Jour」の店内イベント POP。店舗の雰囲気に合わせて、自然や動物などを用いながら優しく温味のあるタッチを心がけている。横長の POP のほかにも陳列棚に設置するポスターや、プライスカードなども統一したデザインで展開。数年同じイベント POP に携わっており、毎年どんなテーマで演出するかを楽しみながら制作している。

Target：20〜50代女性
CL：株式会社佐藤商会　DF：株式会社アドハウスパブリック　AD＋D＋IL：白井豊子　D＋IL：星 菜生子　CW：藤田明子

84 〈 文字 ✕ 色 〉

3Dロゴでインタラクティブ領域までデザインを広げる

音楽、ファッション、デザイン、アート、雑貨などの、カルチャー集積イベントのグラフィック。スーパーマーケットで生活品を買うようにカルチャーを身近に取り入れてもらいたいという想いを元に、スーパーで売っている商品の中から特に生活感を感じたネギ、歯磨き粉、ラップを3Dで制作しロゴ化した。また3Dオブジェクトにすることで、ARやモーションなどインタラクティブ領域までデザインを広げ、イベントを盛り上げることを目指した。

Target：ローカルカルチャーショップに興味のある若年層、クリエイターほか
CL：札幌PARCO　DF：STUDIO WONDER　AD＋D：野村ソウ　D：西内寛大　PH：出羽遼介

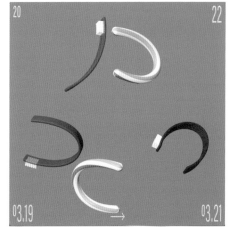

下8点はモーショングラフィックス

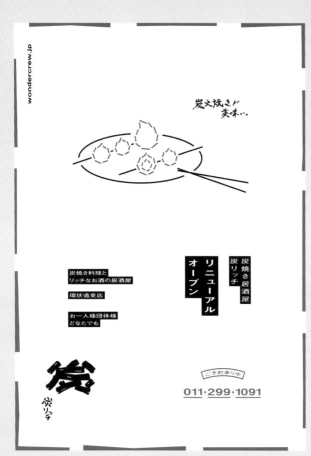
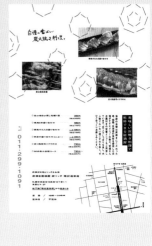

赤く軽快なラインで炎を描き、居酒屋の楽しさを表現

炭焼きに力を入れた居酒屋「炭リッチ」のフライヤーとポスター。ロゴは漢字の「炭」をモチーフに、炭焼きのシズルを最大限に感じられるようにデザイン。赤く軽快なラインのグラフィックで炎を描くことで、炭火で炙った料理の美味しさと居酒屋の楽しさを表現。炭焼き料理のコンセプトと、炭リッチでの楽しい食事シーンを想像できるビジュアルにしている。

Target：周辺地域に住む人々
CL：株式会社ワンダークルー　DF：STUDIO WONDER　AD＋D：野村ソウ　D：加藤百香

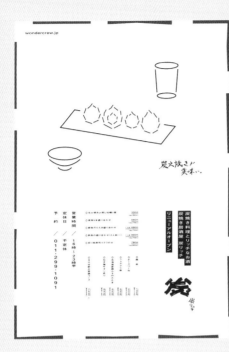

炭火焼きが
美味い。

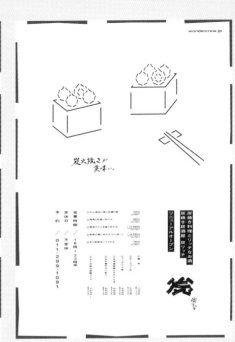

炭火焼きが
美味い。

炭火焼きが
美味い。

炭火焼きが
美味い。

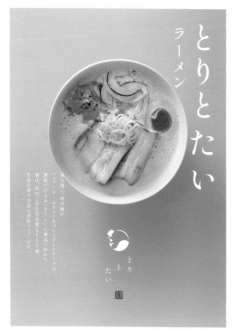

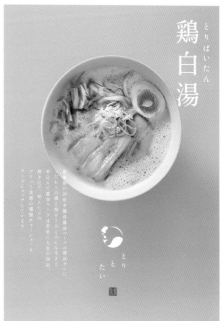

ラーメンのシズルと洗練のイメージを両立させる

徳島の名産、阿波尾鶏と鳴門鯛を使用したメニューで、地域の魅力を詰め込み、「ラーメン屋を思わせない洗練されたカフェ」がコンセプトの鯛鶏白湯ラーメン店「とりとたい」。店内の意匠に合わせ、洗練されたイメージのポスターを制作した。ラーメンの味わいを想起させ、食欲のそそる配色を考案し、ポスターが並んだ状態を計算して配色。ラーメンのシズルと、洗練のイメージの両立を目指している。

Target：ラーメン好き、カフェのような洗練された空間が好きな人々
CL：株式会社ジュエリーピコ　DF：Harajuku DESIGN Inc.
CD＋AD：柳 圭一郎　D：南埜優花　P：小坂美月

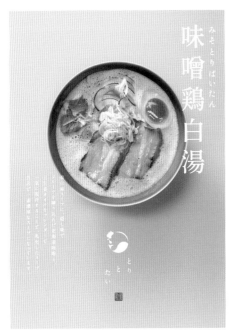

味噌鶏白湯

みそとりぱいたん

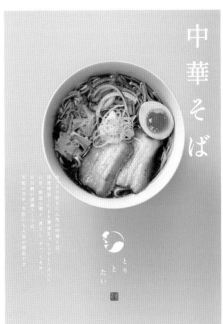

中華そば

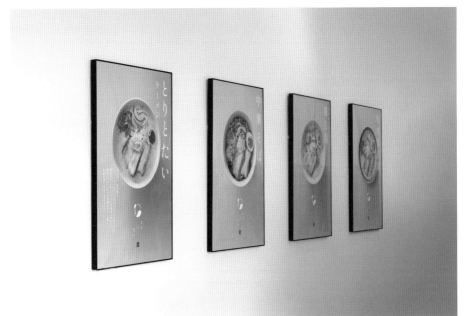

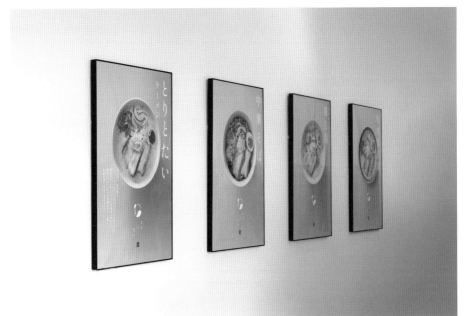

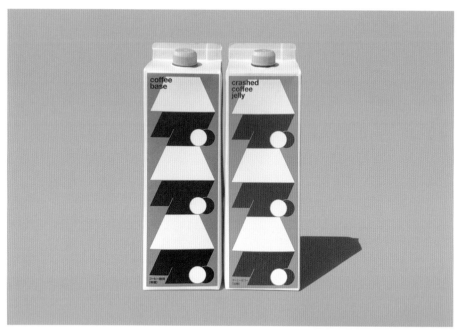

No. 87 〈 形 × 色 〉

頭文字を富士山に見立てた静岡県のコーヒー店

静岡市を拠点に7店舗を展開、スペシャリティコーヒーを提供する「hugcoffee」(ハグコーヒー)。店名の頭文字「ハ」を、静岡県らしいモチーフである富士山に見立てたグラフィックを制作し、パッケージなど様々な商品へと展開していった。また、「ハ」のグラフィックの成り立ちを表現した富士山とカップのビジュアル、季節を感じるモチーフを表現したシーズンビジュアルもデザインしている。

Target：コーヒーおよびその周辺カルチャーに興味ある人々
CL：hugcoffee company inc.　DF：MOTOMOTO inc.　AD＋D：松本健一　D：佐藤千祐

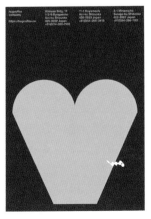

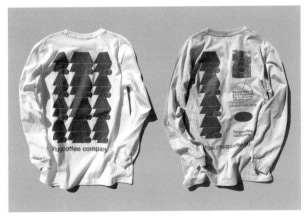

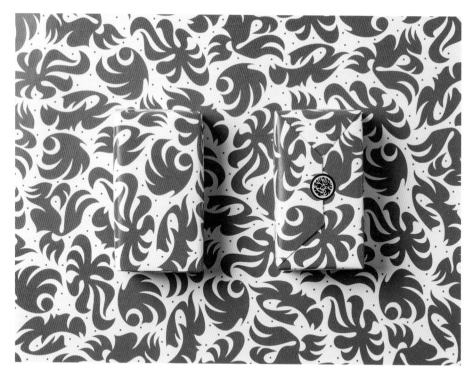

瀧源商店

北海道
枝幸町 〆十
明治三七年

WITH OKHOTSK

No. **88** ⟨ 模様 ⟩

海産物の力強い造形をパターン化したパッケージ

「瀧源商店」が扱う商品は毛蟹・鮭・帆立・蛸など、オホーツクならではの豊かな恵みである海産物。それらの商品自体がシンボルとして掲げるに相応しいと感じ、家紋のような印象のシンボルマークをデザイン。海産物のエネルギーを感じられるよう、生物の力強い造形を意識したグラフィックでパッケージの展開を行っている。

Target：百貨店で北海道食材をお歳暮などの贈り物として購入する人々
CL：瀧源商店　DF：STUDIO WONDER　CD＋AD＋D：野村ソウ　D：杉原茉侑、西内寛大　PH：古瀬 桂

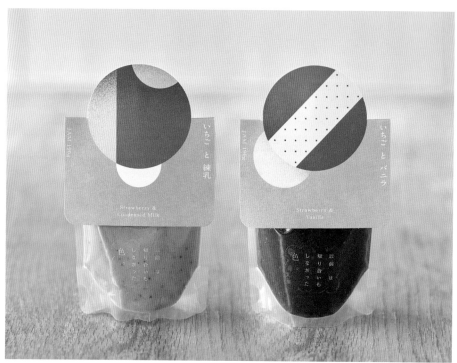

6種の味の違いを一目で伝えるパッケージ

富山の食のブランド「以前は知り合いもしなかった色。」のオリジナルジャム。採れたイチゴを活かして、練乳、
バニラ、キャラメル、シナモンティー、チョコレート、ホワイトチョコの6種の味が楽しめるジャムを開発した。
それぞれの味をグラフィックで表現し、6種の違いがパッとわかるようにデザイン。また瓶ではなくスパウトバ
ウチにすることで、スプーンを使わずにジャムを出したり、中に菌が入りにくいような工夫がなされている。

Target：いちご狩りに来た人々のお土産用に
CL：カナデルベリー　DF：drawrope　CD：蓮沼あい　AD＋D：白澤真生　PH：尾崎芳弘（DARUMA）　CW：しおりあさこ

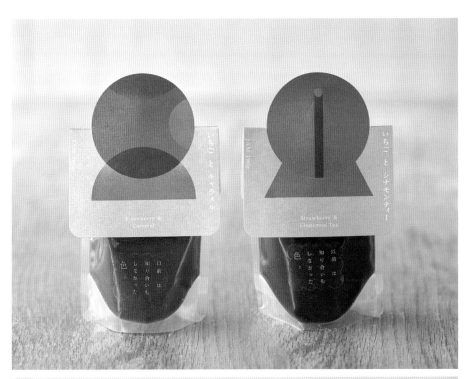

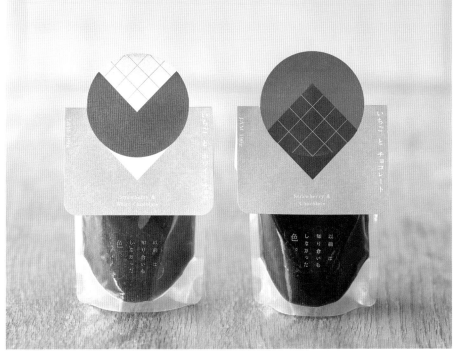

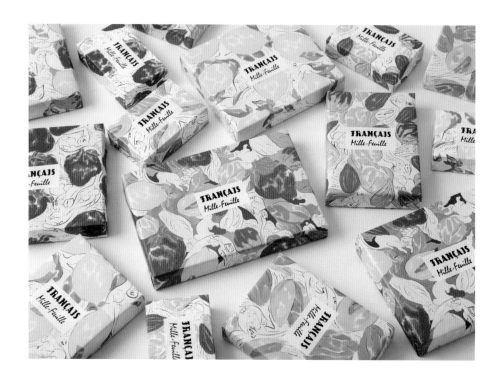

イラストで果実のおいしさ・楽しさを伝える

洋菓子ブランド「フランセ」の創業 60 周年に合わせたリブランディング。同店の顔となるミルフィユの魅力を見つめ直し、「果実の瑞々しさや楽しさ」を伝えるためのパッケージデザインを設計。フルーツや木の実をモチーフにしたイラストで、それぞれのフレーバーに合わせたバリエーションに。店舗内装や食器類でも共通の展開がなされ、カジュアルにもフォーマルにも馴染むバランス感で永く愛されるブランドを目指している

Target：オールターゲット
CL：株式会社シュクレイ　DF：THAT'S ALL RIGHT.　AD＋D：河西達也
IL：北澤平祐　設計デザイン：井上まりえ（ジーク）

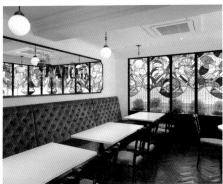

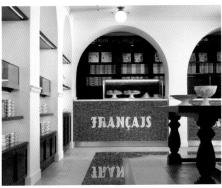

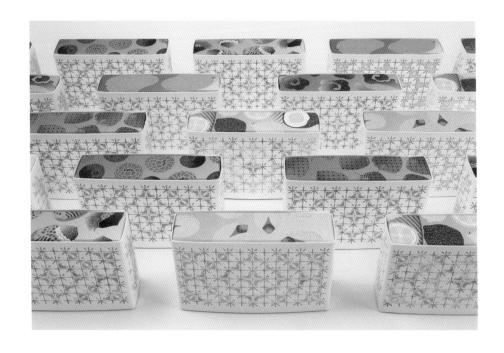

91

〈 絵 ✕ 模様 〉

お米と果実が重なるおいしさをスリーブと中箱で表現

「青柳総本家」は創業明治12年の老舗和菓子メーカーで、ういろうを名
古屋土産にした会社。新商品「Willows」は、紅茶に合ううういろうとい
うコンセプトで開発された。名古屋のういろうはお米で出来ていること
から、スリーブには漢字「米」を模様にしたデザインを半透明加工に。
中箱の果実を描いたイラストは強い色を使用しつつ、半透明スリーブを
透過してやさしい色合いを演出している。商品名は社名「青柳」の柳が
英語でウイローであることに由来。

Target：コロナ禍での販売事情を背景として、若年層向けに
CL：青柳総本家　DF：ピースグラフィックス
CD＋AD＋D＋IL：平井秀和　D＋CW：瀬川真矢

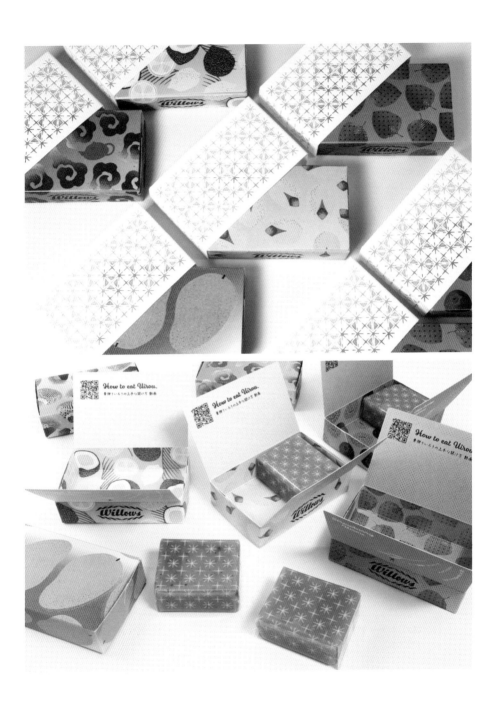

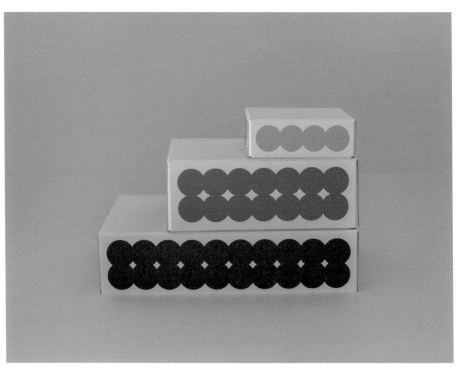

No.92 —〈 形 ╳ 大小 ╳ 色 〉

面によって異なるグラフィックをサイズ違いで展開

オーガニックコットンブランド「siome」のギフトボックス。「siome」は「循環と機能美」をコンセプトとしたブランド。箱の側面に、潮目の海をイメージした3種類のグラフィックを制作した。円形を連ねたものは「循環」をイメージしており、円形と長方形をランダムに配置したものは、親潮と黒潮がぶつかる様子を表現。塗り面は、一日の時間の経過に伴って色が変わっていく広大な海を表現している。

Target：ファッションや丁寧な暮らしに興味関心のある20代以上の男女
CL：起点　DF：collé　AD＋D：山口崇多

194

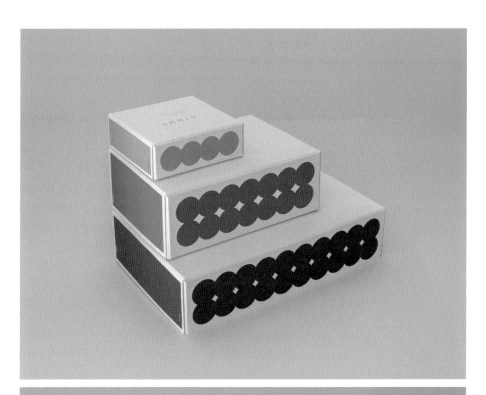

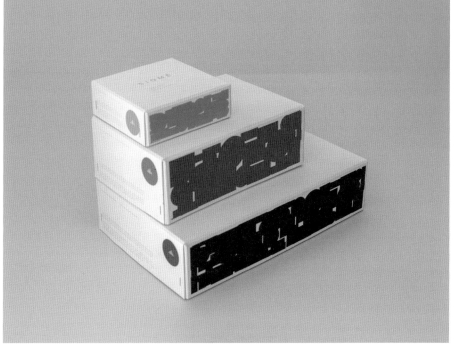

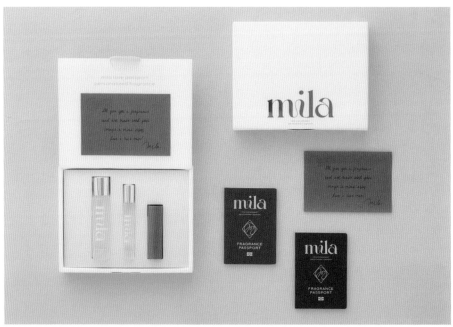

93 ⟨写真 ✕ 形 ✕ 絵⟩

ナチュラルでユーザーに寄り添うカジュアルさを表現

パーソナライズフレグランス「mila lovepassport」のグラフィック。ロゴデザインに始まり、商品パッケージやリーフレット、Web、動画、SNS で使用する写真までトータルでブランド立ち上げから参画した。キービジュアルは、ナチュラルカラーを土台にしつつ、無垢な女性モデルのシンプルな写真とラフなトリミング、ティーンエイジャーのラクガキのような手描き要素を組合わせることで、クラシカルさと現代的な気分を兼ね備えたデザインとなっている。

Target：香水に興味はあるが、ハイブランドやニッチなものにハードルを感じている若年層
CL：Sparty / FITS Corporation　DF：TM INC.　AD：田村有斗　PH：玉村敬太　P：kusabi inc.
ムービーディレクター：田治あずさ

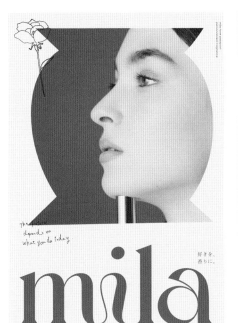

The future
depends on
what you do today

好きを、
香りに。

mila

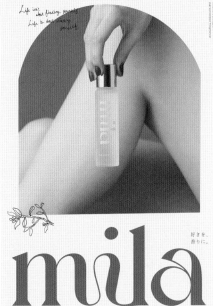

Life is: about finding yourself
Life is: about finding
yourself

好きを、
香りに。

mila

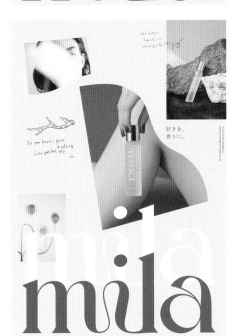

The future
depends on
what you do today

好きを、
香りに。

No one knows your
Love your love self

mila

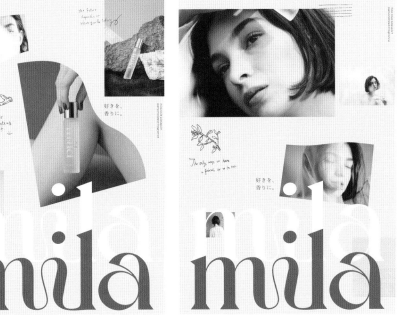

The only way to have
a friend is to be one

好きを、
香りに。

mila

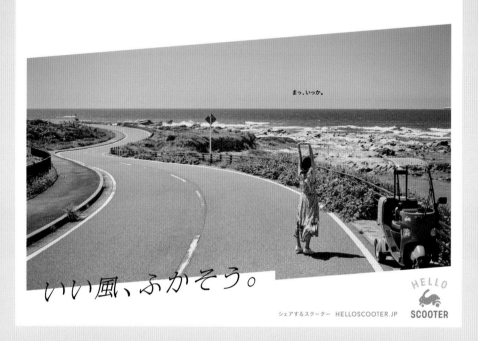

まっ、いっか。

いい風、ふかそう。

シェアするスクーター HELLOSCOOTER.JP

HELLO SCOOTER

No. **94** ⟨ 写真 ✕ 色 ⟩

「出かけたくなる」気持ちをフレームで切り取る

ちょいのりスクーターサービス「HELLO SCOOTER」のキービジュアル。自分と一緒に走ってくれる「かわいい相棒」のイメージで、ウサギをモチーフにしたロゴマークを考案。ポスターやWebサイトでは、斜めに傾いたフレームとイメージ写真でグラフィックを展開。また、キーホルダーやヘルメットの他に、車体のカラーリングも担当。オリーブグリーン、くすみブルー、サンドベージュと、普段着と馴染むニュアンスカラーを元に3種制作している。

Target：20〜30代を中心とした男女
CL：OPEN STREET株式会社　DF＋D：GIGANTIC Inc.　CD：服部友厚（スタジオディテイルズ）　AD：柴田ハル（GIGANTIC Inc.）
D（Web）：UNIEL ltd.　PH：福岡秀敏（WHITNEY）　CW：石本香緒理　A：スタジオディテイルズ　PM：北川バーヤン

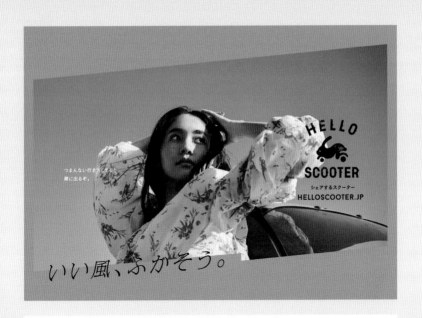

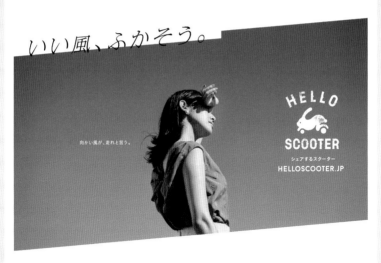

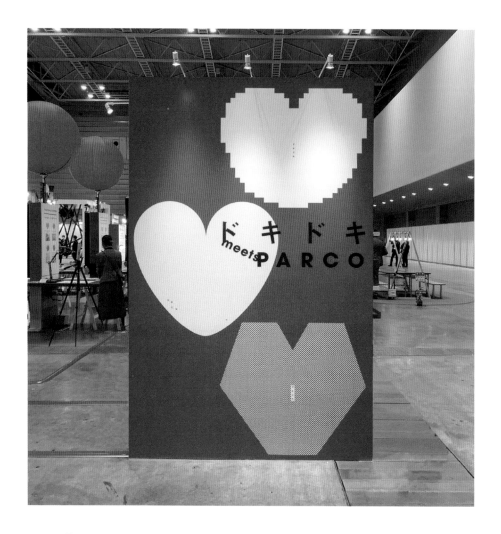

ドット絵や漫画のトーンを意識したキービジュアル

商談展示会「SC ビジネスフェア 2022」における、パルコグループのブースのグラフィック。グループ各社の持つ様々なリソースを組み合わせることで、面白いコト、楽しいコト、予想外のコトをステークホルダーに提案し、「これからの未来にドキドキを届けていきたい」という思いを込め「ドキドキ♡meets PARCO 」というコンセプトで展開。ドット絵や漫画のトーンを意識したハートをキービジュアルに用いている。

Target：パルコグループのステークホルダー

CL：PARCO　DF：PARCO SPACE SYSTEMS、collé　CD＋D：Hidenobu Araki　AD＋D：Youko Kuze、Agata Yamaguchi
CM＋P：Kumiko Abe　PD：Takaaki Shimada

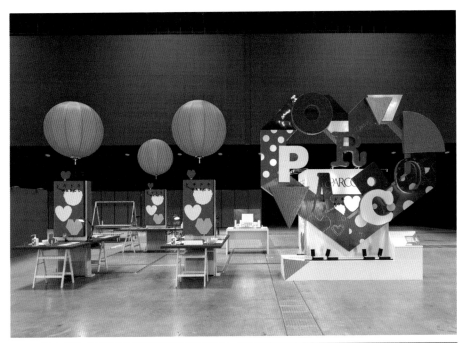

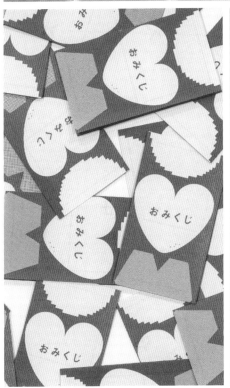

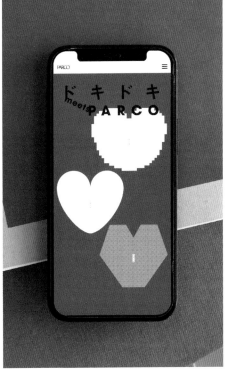

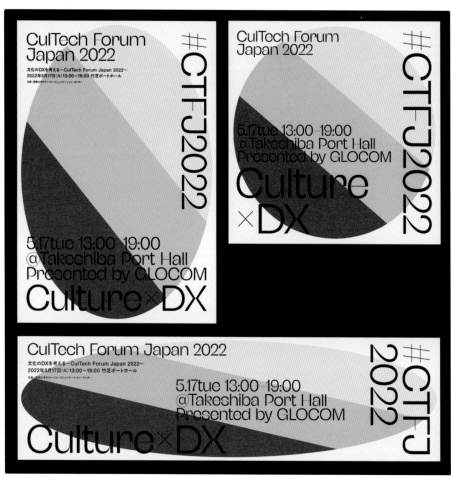

モーショングラフィックス

No.

96 　〈 形 ✕ 大小 〉

媒体の形状により可変するシンボルとレイアウト

日本における「文化の DX」をテーマとしたフォーラム「CulTech Forum Japan 2022」の VI。日本を象徴する赤い円に光が当たるマークを作成し、そのマークが回転して動き続けるモーショングラフィックスを作成。常に動き続ける日本の文化を象徴している。動画媒体の形状は横長や縦長など様々なため、マークが自由に可変することで統一感を保った。テキストは Web サイトでよく使用されるリキッドレイアウトを採用している。

Target：文化および DX 領域に関わる政策立案者・事業者・研究者
CL：国際大学 GLOCOM　DF：Aroe inc.　AD ＋ D：大澤悠大

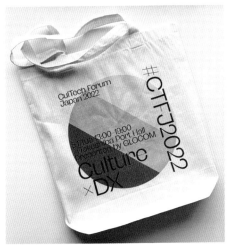

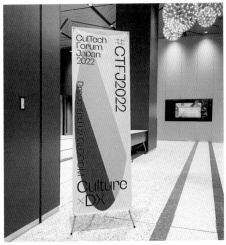

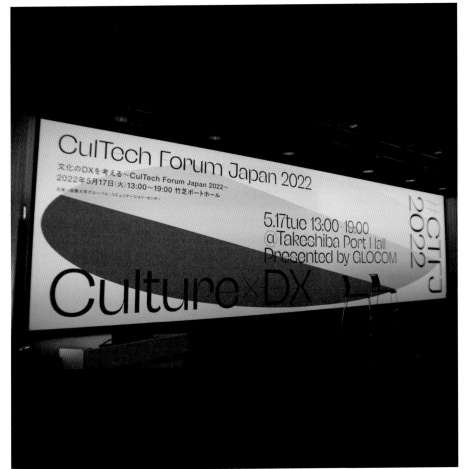

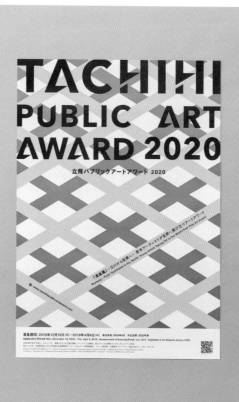

No. 97 〈 線 ✕ 模様 ✕ 大小 〉

滑走路をモチーフにしたパターンで飛躍のイメージを表現

立川市の未来型の文化都市空間「GREEN SPRINGS」。その街区内の開発事業の一環として企画されたアートアワード「TACHIHI PUBLIC ART AWARD 2020」のためのグラフィック。街区の象徴である「X」型のランドスケープデザインを滑走路に見立てることで、若手アーティストがここから世界へ飛び立つイメージを持たせた。またその滑走路をモチーフにしたパターンを制作し、ツールごとにパターンサイズを可変できるようにデザインしている。

Target：40歳未満の若手作家
CL：株式会社立飛ホールディングス　DF：株式会社と　AD＋D：丸山晶崇　PM：船橋友久（コパイロット）

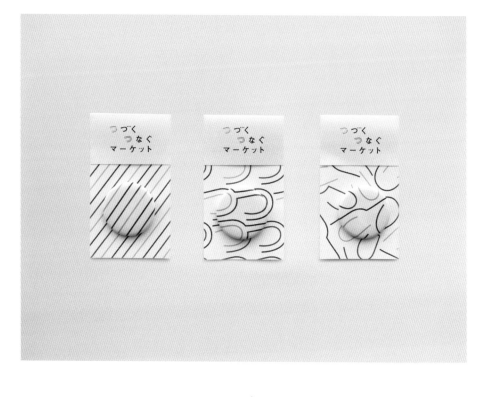

98

—〈 文字 ✕ 線 〉—

チューブから絞り出される3色歯磨き粉をイメージしたロゴ

イベント「つづくつなぐマーケット」のロゴ・グッズ・フライヤー。イベントテーマは、環境にやさしいもの作り、人と人を繋げるアートワーク、続く社会の実現を目指す活動を行う若手クリエイターに焦点を当てること。物事が長く続いてゆき、それに伴って人と人が広く深く繋がってゆく様子をビジュアル化。チューブから絞り出される3色歯磨き粉をイメージしたデザインとなっている。

Target：ファッションやサステナブルに関心のあるミレニアル世代・Z世代
CL：髙島屋日本橋店　DF：collé　AD＋D：山口崇多

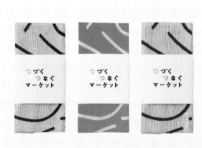

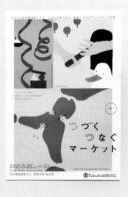

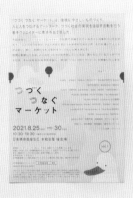

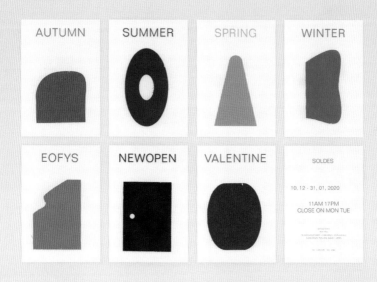

No.

99 〈 形 × 色 〉

骨董品をモチーフにした季節のイベントの告知ツール

古道具屋「Milk Hall」にて、季節のイベントごとに配布するポストカード。アンティークショップに置いてある骨董品や古道具をモチーフにしている。時代ごとの流行りや文化を反映させた風変わりな形や、昔から愛され続けているオーソドックスな形など、様々な形のものがある点が骨董品の良いところ。骨董ファンはもちろん、あまり馴染みのない方にも雰囲気を感じ取ってもらえるよう、様々な形をスケッチし、かすれの出やすい方法で印刷をしている。

Target：アート・デザイン・インテリアが好きで、骨董や古道具に興味を持っている人々
CL：Antique shop Milk Hall　DF：collé　AD＋D：山口崇多

AUTUMN

SOLDES

15, 01 - 28, 01, 2021

11AM 17PM
CLOSE ON MON TUE

ANTIQUE SHOP
MILK HALL
TSURUYA-SHINRYOCHO 2-1739 HONJO, CHIKUJOCHOU
CHIKUJOCUN, FUKUOKA 839-1117 JAPAN

TOY FURNITURE TOOL JUNK

CLEARANCE

SOLDES

07, 03 - 21, 03, 2021

11AM 17PM
CLOSE ON MON TUE

ANTIQUE SHOP
MILK HALL
TSURUYA-SHINRYOCHO 2-1739 HONJO, CHIKUJOCHOU
CHIKUJOCUN, FUKUOKA 839-1117 JAPAN

TOY FURNITURE TOOL JUNK

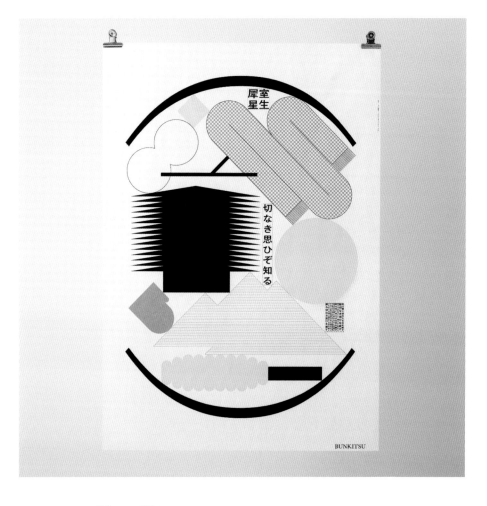

100 ‹ 形 × 色 ›

括弧の中にイマジネーションをつめこんだ
シーズンビジュアル

書店「BUNKITSU」のシーズンビジュアル・店内装飾ポスター。コロナ
禍で行動が制限された時、本の存在が思考の制限を解き放ってくれると
考えた。コロナで身動き取れなくなった日々を括弧に収めることで表現
し、その中に日本の四季を表現する詩と、リンクするモチーフをつめこ
むことで、本の抑えられない思考の循環などを表現している。

Target：書店来訪者
CL：People and Thought.　DF：OUWN　AD＋D：石黒篤史

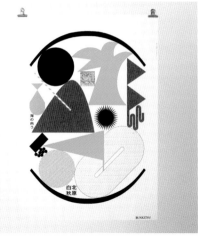

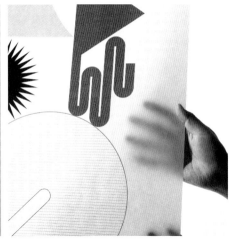

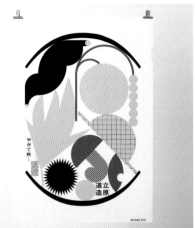

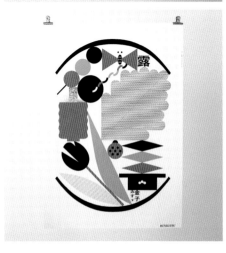

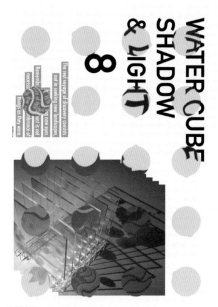

101
⟨ 模様 ⟩

水にまつわる4つのパターン部分に加工を施す

印刷会社のショウエイによるUVインクジェット印刷の展示会で作成したポスター。透明クリアインクを印刷したアクリルを8枚重ねたオブジェクト「WATER CUBE」をモチーフにしている。アクリルに強めの光を当てることで、影が水中のような透明感と揺らめきが生まれた。そのため水にまつわる4つのパターンを作成し、そのパターン部分にクリアインクを利用し、レンズによる屈折が起こっているかのような表現にしている。

Target：デザイナーや印刷会社など、表現の可能性を求めている層
CL：ショウエイ　DF：KASUGAMARU　AD＋D＋PH：宮前 陽　プリンティングディレクター：深井大延

WATER CUBE
SHADOW
& LIGHT
8

The real voyage of discovery consists
not in seeking new landscapes,
but in having new eyes.
Remembrance of things past is not
necessarily the remembrance of
things as they were.

加工部分拡大

一般知能 数的処理
（判断推理・数的推理）
公務員試験 スピード合格講座 教養試験対策

テキスト
1A

基礎的な物理学及び
基礎的な化学
危険物取扱者乙種4類 スピード合格講座

テキスト
2

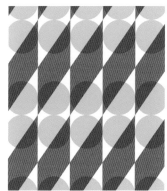

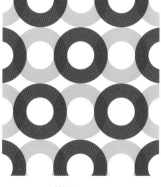

インテリアコーディネーター
インテリアコーディネーター スピード合格講座
一次試験対策

テキスト
3

マンション管理士・
管理業務主任者
スピード合格講座

テキスト
4

No. # 102 〈 形 ╳ 模様 ╳ 色 〉

膨大な教材を論理的にまとめ、学習意欲を高める仕組み

資格取得通信教育会社の教材表紙デザイン一式。多数ある講座にそれぞれ2色を組み合わせた幾何形態（右ペー
ジ下）を作成し、それを「問題集」（右ページ中）の表紙とした。その幾何形態をパターン化したものを「教科書」（右
ページ上）の表紙に。教材の番号が大きくなるにつれて、2色のうちの1色がリレーするように変わる。色の変化
は全講座で共通。図形によって講座のシリーズを認識できると同時に、色の変化によって学習意欲を高めること
ができる。

Target：様々な目的で資格取得を目指す意欲のある人々
CL：株式会社フォーサイト　DF：Iroha Design　AD＋D：榊原健祐

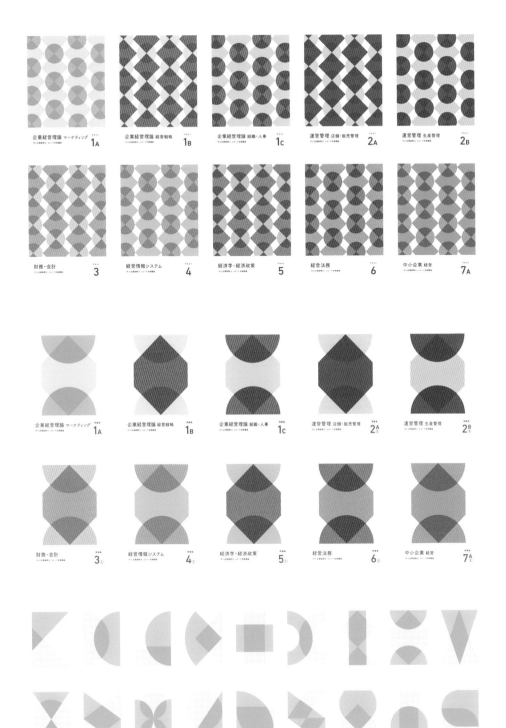

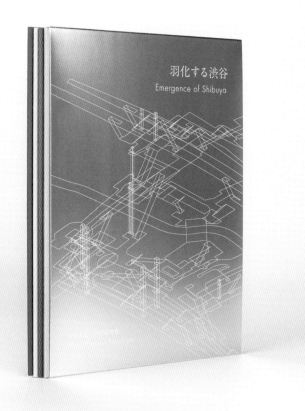

No. 103 ⟨ 色 ✕ 線 ⟩

箱の切り口からビビッドに映える、異なるカラーの背表紙

渋谷駅についての研究の展覧会「羽化する渋谷」のカタログ。これまで昭和女子大学田村研究室では二次元、三次元のドローイングと模型を使って渋谷駅の複雑な形態と複合的な形成過程を解明し、展覧会で発表してきた。本カタログは、展覧会場で示した渋谷駅研究の4つの切り口を、4つのブックレットにしてひとつの箱に納めたもの。箱にはシルバーに3Dドローイングの渋谷駅の形をあしらっている。4つそれぞれに異なる鮮やかな色を与え、各色の背表紙が箱の切り口から薄いながらもビビッドに映えるようにしている。

Target：年齢性別問わず、都市設計やその歴史に興味のある人々
CL：昭和女子大学光葉博物館　DF：Iroha Design　CD：田村圭介、ルリ・シルビア　AD＋D：榊原健祐

Book 1

羽化する渋谷
Emergence of Shibuya

Book 2

谷底の渋谷駅
A station on Shibuya-valley

Book 3

渋谷駅 AtoZ マッピング
Shibuya Station AtoZ mapping

Book 4

渋谷駅のマッス
Mass of Shibuya Station

3　モビール渋谷駅 2012
Shibuya Station 2012 Mobile

高層ビル Skyscrapers

2027

MAP 1

Before 188.5

MASS 4

¥25,000 m²

1938

No. # 104 — ⟨ 色 ⟩⟨ 模様 ⟩

辞書から得られる知識の広がりを万華鏡に喩える

「新選国語・漢和辞典」シリーズのブックデザイン。デザインテーマは「万華鏡」。時代に合わせて常に変化していく言葉の世界を覗き込むようなイメージから、このモチーフを選択。文様を組み合わせて無限に展開できるパターンは、辞書を使うごとに広がっていく知識や、形を変えながら受け継がれていく言葉の美しさを表現している。ケースには、光沢ニス、はじきニス、厚盛り UV と 3 種類の加工を採用。

Target：中高生から社会人まで、辞書を使う幅広い世代
CL：小学館　DF：tegusu Inc.　AD：藤田雅臣　D：三好亮子　PH：中田昌志

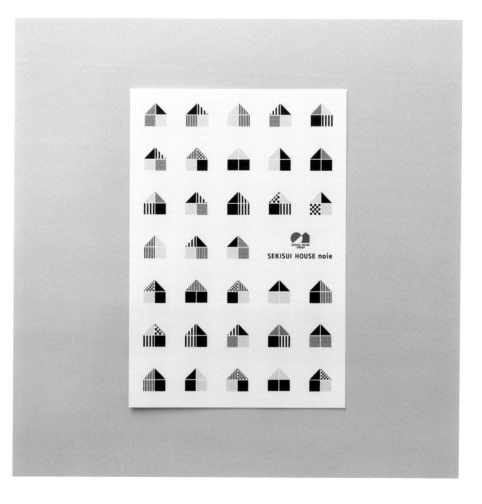

No. 105 ─〈 形 ✕ 模様 〉─

家の形の中にライフスタイルが生まれていく様子をパターン化

積水ハウスグループ内に生まれた新しい住宅メーカー「SEKISUI HOUSE noie」のビジュアルアイデンティティ。
ターゲットである若い世代が、これこそが私たち「の家」と思えるパッケージ型住宅を提供するというコンセプ
トから、「ノイエ」という社名を開発。シンプルな家の形の中に様々なライフスタイルが生まれていく様子をパ
ターン化し、住む人それぞれのライフスタイルに合わせた「ちょうどいい」を叶えていくイメージを表現している。

Target：仕事や子育てに忙しい20〜30代の家族
CL：積水ハウス株式会社　DF：有限会社バウ広告事務所　CD：山口 馨　AD＋D：尾谷 大　CW：鈴木康貴　P：村井英憲
A：電通PRコンサルティング

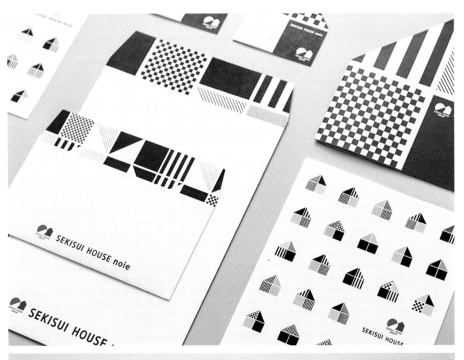

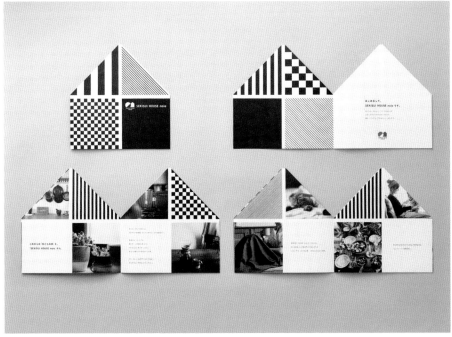

No. 106 〈 形 ╳ 文字 〉

十人十色を示すプリズムをモチーフに展開する

イベント「PERSOL Work-Style AWARD」のロゴ、ポスター、Web サイトなどのグラフィック。主に一般の方にスポットを当て、その分野の仕事の業績を讃えるため2019年から始まったアワード。「仕事には、十人十色の成長と笑顔がある」がコンセプトのため、ロゴはスポット（光）を当てることでさまざまな色（十色）を可視化する「プリズム」と、頭文字「WSA」、そしてトロフィーをモチーフに制作している。

Target：老若男女、日本や世界を舞台にして働くすべての人々
CL：パーソルホールディングス株式会社　DF：QUOITWORKS Inc.
DF＋D：GIGANTIC Inc.　CD：ムラマツヒデキ（QUOITWORKS Inc.）
AD：柴田ハル（GIGANTIC Inc.）　D（Web）：伊藤潤一（FIT）、BALANCe Inc.

土地の特色をキーカラーとしてビジュアライズ

静岡県三島市に設立されたスタートアップスタジオ「LtG Startup Studio」のVI。三島市は富士山の噴火で流れて固まった溶岩石に覆われている土地。そのため、街を覆うグレーや黒色の溶岩と、富士山の水色をキーカラーにしてブランディングを行なった。このスタジオに集う起業家たちは溶岩石のようにまだ磨き上げられていない原石そのものであり、彼らが新たなビジネスを通して自分らしく輝くことをロゴマークに込めている。

Target：全国の若い起業家
CL：株式会社加和太建設　AD＋D：橋本明花

225

Pantone: 310C
Process: C58 M0 Y30 K0
RGB: R113 G202 B211
HEX: #71cad3

Pantone: 310C
Process: C58 M0 Y30 K0
RGB: R113 G202 B211
HEX: #71cad3

Pantone: 805C
Process: C0 M70 Y42 K0
RGB: R255 G120 B122
HEX: #ff787a

Pantone: 171C
Process: C0 M77 Y72 K0
RGB: R244 G93 B67
HEX: #f45d5e

Pantone: 116C
Process: C0 M26 Y90 K0
RGB: R252 G201 B0
HEX: #fcc900

Pantone: 7409C
Process: C0 M43 Y88 K0
RGB: R255 G170 B28
HEX: #ffaa1c

Pantone: 320C
Process: C65 M0 Y32 K0
RGB: R65 G190 B148
HEX: #41be94

Pantone: 374C
Process: C26 M0 Y76 K0
RGB: R164 G222 B97
HEX: #a4de61

No.

108

⟨ 色 ⟩

主宰企業の VI のカラーを分解して再構築

多文化協働体験プログラムである「SHIP」と、グローバルな組織を作る
インクルーシブリーダー育成プログラムである「MILE」のロゴデザイ
ン。主宰企業である「An-Nahal」の VI に使用されているカラーを分解、
再構築してシンボルをデザインしている。「SHIP」は、多種多様なバッ
クグラウンドの人々が船に乗って一丸となって共通の目的地に進む様子
を表現。また「MILE」は、成長や体験の積み重ねを紙飛行機の軌跡に見
立て、一枚の紙が空を進む飛行機に変わるように、創造力を働かせるこ
とで日常が「多文化共生社会」となり、新たな世界へ飛び立てることを
表現している。※主宰企業の VI は他社によるデザイン

Target：多文化共生など、グローバルなプログラムに興味のあるすべての世代
CL：An-Nahal Inc.　DF：tegusu Inc.　AD：藤田雅臣　D：三好亮子

BOARDING PASS
An-Nahal
Bon Voyage!

NAME OF PASSENGER

NAME OF PASSENGER

SHIP
An-Nahal

FROM

TO

DATE OF BIRTH

HOBBY

TEAM / MEMBER

BOARDING PASS
An-Nahal
Bon Voyage!

NAME OF PASSENGER

NAME OF PASSENGER

MILE
An-Nahal

FROM

TO

DATE OF BIRTH

HOBBY

TEAM / MEMBER

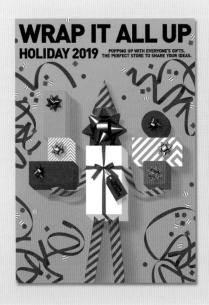
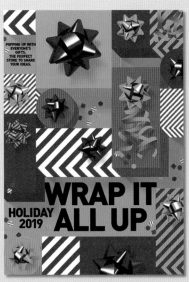

109 〈 形 ✕ 模様 〉

ギフトをテーマにしたクリスマスキャンペーンの
ビジュアル

生活雑貨を扱う「PLAZA」のクリスマスキャンペーン。ギフトをテーマ
にビジュアルを制作。「PLAZA でクリスマスプレゼントを購入すること
で、全ての人が GIFTMAN になる」というストーリーを作り、メインビ
ジュアルとした。店頭ディスプレイからパッケージングツールまで、リ
ボンとストライプを用いてデザイン展開している。

Target：オールターゲット
CL：PLAZA　DF：有限会社バウ広告事務所　AD：目時綾子　D：伊藤めぐみ

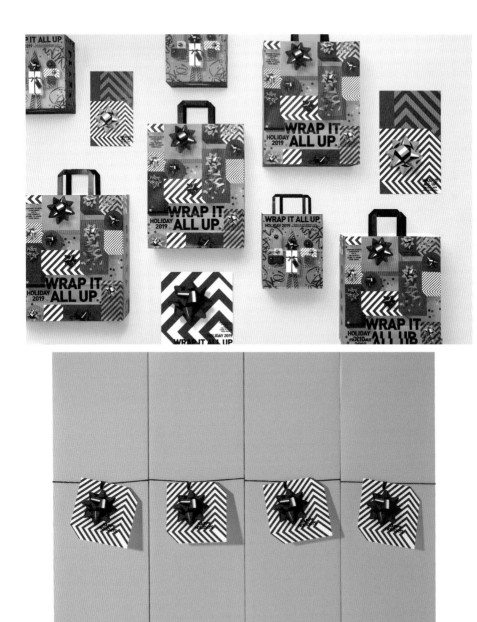

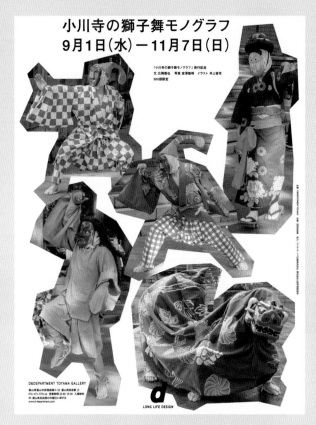

No.

110 〈写真 ✕ 形〉

祭りの写真を力強く荒い調子でレイアウトする

ロングライフデザインをテーマにしたショップに併設したギャラリーで行う企画展の告知物。富山県の魚津市で長年続いてきた祭りを紹介する展示で、企画も担当している。観光のためではなく、地域に住む自分たちのための祭り。その祭りの様子や、各役割が踊る動き、衣装の面白さなど、独特の魅力を定着させるために写真を力強く荒い調子でレイアウト。実際にはカラフルな衣装なども、告知物ではモノクロームで表現。観光化せず、自分たちのために行うというその意識と続いてきた理由を探るための書籍も制作。

Target：富山県民全般と、来県した観光客
CL：D&DEPARTMENT　DF：ストライド　CD：ナガオカケンメイ　AD＋D：宮田裕美詠　PH：室澤敏晴　CW：広瀬徹也
プリンティングディレクター：熊倉桂三

d
LONG LIFE DESIGN

d
LONG LIFE DESIGN

d
LONG LIFE DESIGN

d
LONG LIFE DESIGN

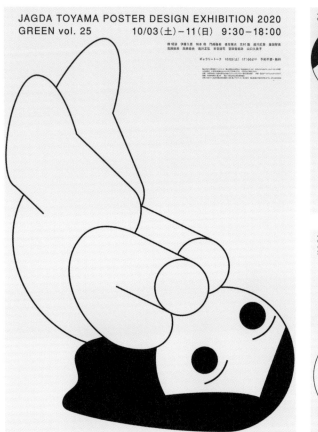
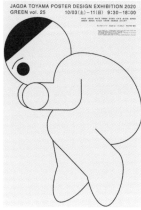

No. **111** 〈 絵 〉

SNS で 1 日 1 種類の投稿を可能にしたポスター展開

JAGDA富山地区の会員で毎年行っている、ポスター展の告知物。ポスター展のテーマは「GREEN」。「あるがまま
の自然」を表すため、たくさんの生き物のポスターを制作した。緑色の用紙にスミ1色で印刷。サイズはB1と
A3があり、公共施設から小規模な個人商店まで貼ってもらえるようにしている。JAGDA富山のインスタグラム
を開設した年でもあり、多数のデザインを制作したことで1日1種類の投稿を可能にし、SNS上での告知に役立った。

Target：文化的な活動に興味のある人々
CL：JAGDA富山地区　　AD＋D：柿本 萌　　印刷進行管理：片山新朗

JAGDA TOYAMA POSTER DESIGN EXHIBITION 2020
GREEN vol. 25 10/03(土)−11(日) 9:30−18:00

JAGDA TOYAMA POSTER DESIGN EXHIBITION 2020
GREEN vol. 25 10/03(土)−11(日) 9:30−18:00

JAGDA TOYAMA POSTER DESIGN EXHIBITION 2020
GREEN vol. 25 10/03(土)−11(日) 9:30−18:00

JAGDA TOYAMA POSTER DESIGN EXHIBITION 2020
GREEN vol. 25 10/03(土)−11(日) 9:30−18:00

作品提供者索引

数字は作品ナンバーではなく、掲載ページを示しています。

DESIGN IDEA

100

デザインアイデアヒャク

［DESIGN IDEA 100］
展開・バリエーション

2023年9月15日　初版第1刷発行

編者：BNN編集部

デザイン：Happy and Happy
編集：三富 仁、田中千春

印刷・製本：シナノ印刷株式会社

発行人：上原哲郎
発行所：株式会社ビー・エヌ・エヌ
〒150-0022　東京都渋谷区恵比寿南一丁目20番6号
fax: 03-5725-1511　E-mail: info@bnn.co.jp
URL: www.bnn.co.jp

©2023 BNN, Inc.
Printed in Japan
ISBN 978 4 0025-1241-1